30天学会绘画

[美] 马克·凯斯特勒

Mark Kistler

全美最受欢迎的电视绘画节目讲师
艾美奖获奖者

30天学会绘画

管锡培 译

YOU CAN
DRAW IN 30 DAYS

上海人民美术出版社

图书在版编目（CIP）数据

30天学会绘画（畅销版）/［美］凯斯特勒著；管锡培译. —上海：上海人民美术出版社，2016.4 （2022.10重印）
书名原文：You Can Draw in 30 Days
ISBN 978-7-5322-9814-3

Ⅰ.①3…　Ⅱ.①凯…　②管…　Ⅲ.①绘画技法　Ⅳ.①J21

中国版本图书馆CIP数据核字（2016）第043698号

原版书名：You Can Draw in 30 Days：The Fun, Easy Way to Learn to Draw in One Month or Less
原作者名：Mark Kistler
You Can Draw in 30 Days：The Fun, Easy Way to Learn to Draw in One Month or Less By Mark Kistler
Copyright ©2011 by Mark Kistler
Simplified Chinese translation copyright © 2016 by Shanghai People's Fine Arts Publishing House
Published by arrangement with Da Capo Press, a Member of Perseus Books Group through Bardon-Chinese Media Agency
博达著作权代理有限公司
All rights reserved. No part of this publication may be reproduced, stored in retrieval system, or transmitted, in any form or by any means, electronic, mechanical, photocopying, recording, or otherwise, without the prior written permission of the publisher.
Copyright manager: Kang Hua

本书的简体中文版经Perseus出版公司授权，由上海人民美术出版社独家出版。版权所有，侵权必究。
合同登记号：图字：09-2012-061

30天学会绘画（畅销版）

著　　者：［美］马克·凯斯特勒
译　　者：管锡培
责任编辑：周燕琼
版权经理：康　华
封面设计：肖祥德
装帧设计：张泰铭　吴茜红　张震浩
技术编辑：史　湧
出版发行：上海人民美术出版社
　　　　　（地址：上海市闵行区号景路159弄A座7F　邮编：201101）
网　　址：www.shrmms.com
印　　刷：上海丽佳制版印刷有限公司
开　　本：787x1092　1/16　16印张
版　　次：2016 年 4 月第 1 版
印　　次：2022年10月第20次
书　　号：ISBN 978-7-5322-9814-3
定　　价：45.00元

编辑的话

坦率地说，拿到这本原版书的时候，我也对30天能学会绘画产生过质疑，只是为这个作者曾经卖出过50万册图书的销售记录而感到震惊。要知道一本畅销书的作者也未必能达到这样的成绩，更何况一本美术技法书呢？

就是因为这份好奇，我邀了几个没有绘画基础的读者进行了一次尝试，我们按照书中所教的，坚持了30天，一次走一步、一次画一条线，当完成了30个课程后，改变发生了。我们似乎真的具备了一种能力，与其说是绘画能力，不如说是一种分析事物的能力。书中说所有物体都是由几何体构成的，所以在绘画前最好先想一想这个对象是由什么几何体、什么线条所组成，然后再将其一一分解，进行绘画。

书中还提到，绘画是一种学得会的技能，只要找对方法，每个人都有绘画天赋。我也比较过该书与其他传统素描图书的区别。一开始，我认为作者教得并不正统，可是后来慢慢发现传统素描教学中的知识点，本书都有涉及，只是它们的表述方式不同，跟着马克·凯斯特勒，让我有了绘画的冲动，我想我是找对方法、找对书了。

感谢这本书的问世，希望它也对你有用。

目录

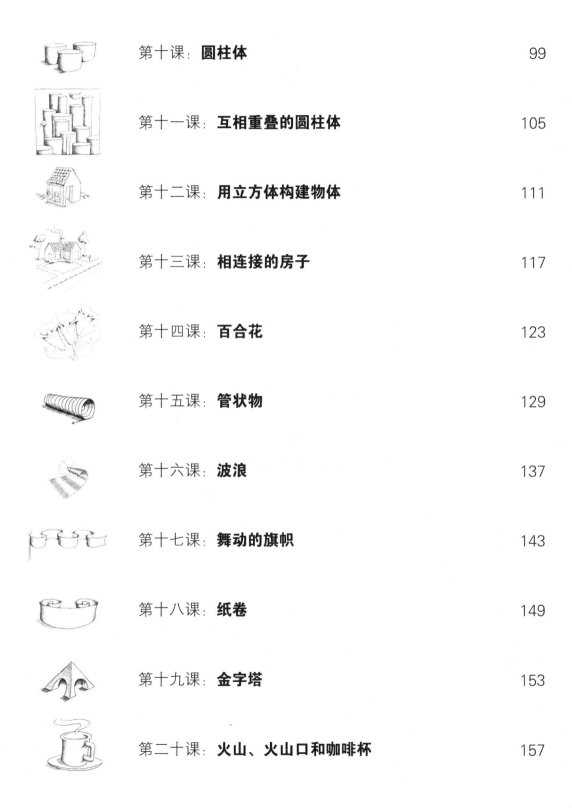

导言

祝贺你！你拿起了这本书，是的，你真的能学会绘画。

在猜什么？你做得很好！如果你只有一点或者根本没有绘画经验，即使你不相信自己有绘画天赋，那也只要找几支铅笔，在30天中每天挤出20分钟，就一定能画出令人惊奇的画来。对，你找对了老师，也找对了课本。

欢迎你来到这创造可能性的世界。你将学会创造现实的表演——展现从照片到风景，从你看到的周围世界到完全通过想象所画的三维图画。我知道，你可能会认为这是一句空话，我也明白，你有可能会怀疑和纳闷，我怎么能做出这样的陈述。好吧，证明我教学信心的最简单的方法，就是和你分享我以前学生成功的故事。

绘画是一种学得会的技能

在过去的30年里，我通过电视表演、因特网和录像，教了成百万的学生。许多孩子就是通过观看我在公共电视节目中的绘画课而长大的，并走上以插画、动画、服装设计、工程设计和建筑师为自己事业的道路。我教过的一些学生，有的帮助设计过国际空间站、美国宇航局的航天飞机和火星探索漫游者；有的参加了数字动画片项目，诸如《史瑞克》、《马达加斯加》、《鼠国流浪记》、《超人特工队》、《快乐的大脚》和《昆虫总动员》等。

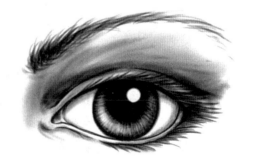

金伯利·麦克米歇尔

还有一个秘密要告诉你，那就是学习是学习，绘画是绘画。不管你的年龄有多大，我的技术工作是对成人的，同样也是对孩子的，是的，我教过成千上万的成年人。在这本书里，我将向你深入浅出地介绍深奥的绘画概念、复杂的绘画理论，教你容易上手的方法，因为我从心底里是一个孩子。我一点也不会减少在绘画中的趣味性。

我是一个卡通插画家。这些课程将教给你一些基本技能，以使你能以任何风格（写生、照片、肖像）和任何媒介（油画颜料、水彩粉笔、蜡笔）来画三维图画。

我还将用阶梯和跟进的方法教你画画，当然这些方法已被我的学生证明是有效的。我几乎会把所有的注意力都放在我称为是"绘画的九大基本法则"的环节上。开始时，先学习基本形状，加阴影和定位。学下去，有更高级的透视、拷贝照片和写生。这些基本概念是在意大利文艺复兴时期发明和精炼的，已有五百多年的历史了。我会教你这些基本的东西，一次讲一个术语，一次走一步，一次画一条线。我相信，任何人都能学会绘画，绘画就像读和写一样，是一种学得会的技能。

绘画的九大基本法则创造了有深度的视觉幻觉（错觉）。现表述如下：

1. **压缩**：扭曲物体，以产生其某部分比较接近你眼睛的错觉。
2. **位置**：把物体置于画面较低的位置，以表示物体比较接近你的眼睛。
3. **尺寸**：把物体画得大一些，以表示物体比较接近你的眼睛。
4. **重叠**：把一个物体画在另一个物体的前面，以产生它比较接近你眼睛的错觉。
5. **阴影**：把一个物体背着光源的部分画得深些，以产生深度的错觉。
6. **投影**：把一个物体背着光源近处的地面画得深些，以产生深度的错觉。
7. **轮廓线**：画出一个包住物体的曲线，给其体积感和深度感。
8. **水平线**：画一条水平参考线，以区分画面中不同物体与你视线之间的距离。
9. **密度**：把物体画得亮一些、细节少一些，以产生距离上的视错觉。

不运用到一两个这样的绘画法则，想要画出三维图画，是几乎不可能的。这九个法则是基本元素，绝不会改变，当然也可以对其进行迁移，以得到更广泛的应用。

除了绘画的九大基本法则，还有另外三个法则要记住：绘画态度（Attitude）、额外细节（Bonus details）和不断实践（Constant practice）。我喜欢称它们为"成功绘画的ABC"。

1.**绘画态度**：为自己加劲，"我能做这件事"的积极态度，是学好任何一种新技巧的关键。

2.**额外细节**：把你自己独特的想法和观察到的细节放入画中，使它真正成为你自己的表达。

3.**不断实践**：每天重复运用新的技巧，是成功掌握这种技巧的关键。

可以说，你不操练这三个法则，就不能成长为一个艺术家。每一个法则，对于你的创造性的发展都是至关重要的。

在这本书里，我们将把注意力放在如何将九大基本法则运用于三维绘画的四个基本"分子"上，这四个"分子"也可说是四个建造模块：球、立方体、圆柱和锥体。

在每一节课上，我都会引入新的信息、新的术语和新的技巧。但是，我也会重复定义你前面已运用过的一些内容。事实上，我自己如此经常地重复，以至于会让你自然而然地想到，"这家伙真能重复那么多"！不过，我发现，只要重复、回顾、实践，就会走向成功。这也可以让你从你的课程中跳出来，寻找到它们的真谛。

绘画的九大基本法则创造了有深度的视觉幻觉（错觉）。

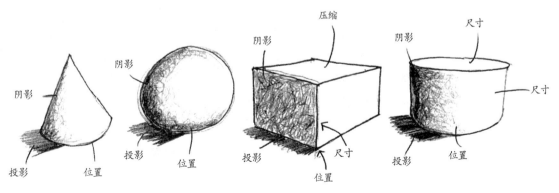

3

你也能学会绘画

在这30年的教学中，我受到最大的批评是"你是在教学生忠实地拷贝你的画！原创性何在？创造性何在？"这种评论我已听到不计其数了，而批评者却几乎从来没有在我的书上、课堂上、网上或公共电视系列节目中上过我的课。对此，我的反应总是这样的："你有上过我的课吗？""没有。""到这儿来，拿好这支铅笔坐下。就坐在这张桌子边，上这堂'玫瑰'的课。只要20分钟。过20分钟，你上好了这堂课，我就来回答你的问题。"当然，大多数的批评者还是走开了。但有几个富有冒险精神的真的坐了下来，并且画了这朵"玫瑰"。这些思想探索者，当他们在桌子上画玫瑰的时候，会觉得眼前一亮，手也变得活跃起来，结果怎么样？不言而喻，大家都满意地笑了。

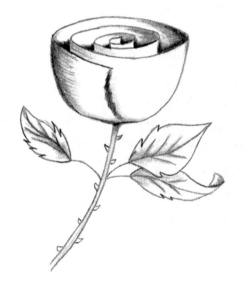

在这里，我要指出一点，想要学习怎么画，就一定得画。一个学生要受到人的鼓舞，就要真的拿起铅笔，在一张白纸上画下线条。我遇到过许多人，他们真的害怕这种想法。他们以为，白纸是一个解决不了的问题，只有天才的美术家才能掌握。但是，事实是学习如何应用九大基本法则来绘画，将给你坚实的信念基础，帮助你确立一种创造性的表达方式。

我们大家，我们每一个个体，在刚刚开始学步的时候，就爱上绘画了。我们在任何东西上都画，在纸上、桌子上、布丁上、花生奶油上，总之是在任何东西上。我们生来就具有这种充满自信心和创造性的惊人天赋。我们画的每一幅画，都是心灵的杰作。飞龙城堡是中世纪情结的一个完美写照。

史蒂文·皮特斯彻

我们的父母说："小米基，告诉我，这张奇妙的画讲的是什么呀？"孩子一直这样受到鼓励，但是到了三年级和六年级之间的时候，就有一些人开始对我们说："那不像是有飞龙在上面飞的城堡！看上去像一堆船尾巴（或一些其他不恭维的评论）。"时间长了，足够多的反面评论侵蚀了我们创作的信心，到了某个节点，我们开始相信我们没有那种绘画或创造的"天赋"了。我们的兴趣转移了，再过十年，我们就真的相信，我们不能画了。

现在有这本书了，我将证明，借以下三点，你们就能学会绘画。

1. 鼓励自己再拿起笔。

2. 分享自己画三维物体时的即时成绩。你着手画的三维物体，看上去就是一个三维物体。

3. 当你经历了一次又一次美妙的成功，就在你的画后面，那令人惊异的美术家的自信心又会被重燃起来。这种自信心在你的心里，潜伏了几十年，现在又将慢慢地滋长，引导你重新把绘画这门学问一点一点地学到手。

现在来回答批评者的问题。"照着我的样子画，有何创造性？"我要回答的是："你在一年级的时候，是否拷贝过、描摹过字母？"当然的喽，我们都这样的呀！我们是这样学的，这样充满自信心地写我们的字母。然后，我们学着写词，用这些词写成句子，"看马克跑"！接着把句子拼成段落，最后，把段落组成故事。这是学习一种交流技巧的逻辑进程。现在我就要把这种逻辑进程，运用到绘画这种视觉交流技巧的教学中。没有人听说过，有人因为没有写字的天赋，所以他们就不会写字母，不会写菜谱，不会写诸如"我们在星巴克见面"的留言了。这是多丢脸的事呀。我们都知道，学习写字这种通讯技巧是不需要天赋的。

我将同样的逻辑用于绘画中。这本书不是用来学习怎么画出博物馆里大师级的巨作，或者画出诸如《史瑞克》那样水平的动画。但是，这本书会为你打下基础，把你头脑里想的一幅图或你一直想作速写的照片、给朋友的驾驶路线、公司报告上的图标或图形画出来。我们期待看到的是在一个会议上，你心血来潮，在白板上画了一个没有要求你画的图形后，不会自嘲说："对不起，这个图很难看。我从来都画不好。"

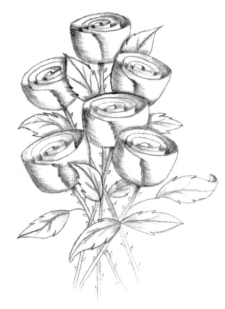

史蒂文·皮特斯彻

让我们追溯一下你的历史足迹。你在高中或大学的美术课里，老师把一大堆物体放在静止的桌子上，"给你们30分钟时间，画这些东西"。就这样。没有指导、没有路线图，也许只有含糊的评论，叫你"看"这一堆物体后面的空间。于是，你全力以赴，拼命地画，全然不理美术老师那些鼓励人的话语，"真努力！干得好！我们已经画了几百次了，大家一定搞得定"。最终你会从纸上看到你努力的结果：看上去就像涂鸦的一团团东西。

我记得，在大学静物写生练习课上，我总是要惹老师生气。我不停地和画架两边的同学闲聊。"你知道"，我凑近他说，"如果你在纸上把苹果画得低些，把香

蕉画得高些，那么苹果看上去就更近些，就像在静止的、现实生活中的桌子上那样。"

美术教学101的现行方法，迫使学生通过一个不断试验和失败的长久过程来摸索该怎么画。这个方法可追溯到1938年，基蒙·尼古莱茨不同寻常的一本书，《自然法画画》（你应该备有的一本书）。在书中他说，"你越快犯上5000个错误，就会越快学会怎么去纠正它们"。这个方法对我来说，没有意义。我对这本书是尊敬的，但这是教那些专业学生的、经过深入思考的、经典的一本书……不过，为什么呢？我要问。当我能告诉他们只要"20分钟"就可以学会的事情，为什么还要让那些泄了气的学生受到5000次的挫折呢？为什么不在一个更短的时间里，培养他们的兴趣，树立信心和学会技能呢？

本书"30天"的方法，会在你的绘画人生中，促进你去成功、鼓励你去实践、树立你的信心、滋润你的兴趣。我怂恿你跟着我，作一个小小的创造性的冒险。给我30天的时间，我就会给你一把开启那深藏在身体里的绘画能力的钥匙。

米歇尔·雷恩

你要用到的工具

1. 这本书。

2. 用金属或塑料螺线订成的速写本，至少要有 50 页白纸。

3. 一支铅笔（近在咫尺，随手可取的一支铅笔）。

4. 一只绘画用的袋子，里面可放速写本和铅笔等（什么东西只要能用的都可以：可重复使用的买杂货的布袋、背包、有带子的书包。当你有一点时间可以画上几张图时，拿起袋子，画图工具全有了）。

5. 每天的安排或日历（可能是这张表里最重要的一项）。你一定要策略地、有条不紊地匀出（每天）20 分钟这一小段时间跟我画画。如果今天你已经定下了计划，那么请开始这 30 天的课程吧。

第一步

拿出你的计划书和铅笔——让我们一起来计划一下你第一个星期里的画图时间。我知道你每天的日程安排都很紧，所以我们得有一点创意。我们把你手中的铅笔当做是钢的凿子，你要在七天中的每一天凿出 20 分钟。我的目标是你得给我上一个星期课的承诺。我知道，一旦你在第一个星期（七天）履行了承诺，那你就算进了这扇门了，因为瞬间的成功是一种强大的激发力。如果你能每天都画，画上一星期，你就能成功地在 30 天里完成这本书的学习。我认为这是一种休闲的方法，也更能让人接受。你可以集中一个星期上几节课，并在课后仔细完成我布置的额外作业。我有过几个学生，一个星期只学一课，就这样他们也完成了全部课程，画出了惊人的作品。这完全取决于你，关键在于决不放弃。

第二步

开始画了！请拿好绘画袋坐下，做一次深呼吸，笑一笑（真的很有趣），打开袋子，开始吧。

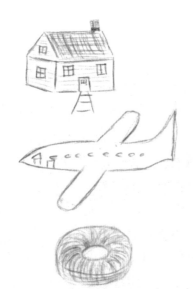

学习前的速写作品，米切尔·伯罗斯

学习后的速写作品，米切尔·伯罗斯

测试自己

好，我的教学哲学和方法论谈够了，让我们拿起笔在纸上画起来吧！

我们先以一个小小的测验开始，日后这将会是一个参考点。

我要你为我画几幅图，就当这些是"热身"吧。放松，因为只有你一个人看得到这些图。我之所以要你画下面的图，是想让你对自己的现有水平作一个评估，这样你就可以在30天后有一个直观的比较。即使你非常希望跳过这一步（当然没有人会知道的），也请你迁就我，迁就你自己，画下这些图吧。30天后，你真的会很开心的。

打开速写本。在第一页的顶上，写上"30天的第一天，导言：课前测验"，今天的日期、时间和地点（在每课开始时，重复写这些课数、课题等信息）。

现在花两分钟画一幢房子，就靠你的想象，不要看任何图片；然后，再花两分钟画一架飞机；最后，花两分钟画一个面包圈。我相信你画起这些图来完全不会有压力。是一种乐趣吗？我要你把这些"热身"作品保留在你的速写本中。这样，你在学习完本书后就可以有参考对比了。相信我，你必将会对自己难以置信的进步惊叹不已。

在这儿你可以看到米切尔·伯罗斯在她速写本中的"热身"画，她一直想学画画，但总未能如愿。在密歇根州泊代其我的一个美术工作室里，她为孩子报了名。像大多数家长一样，她坐在孩子旁边，一起听课。米切尔出于礼貌也入了班，参加了这30堂课的课程，并把她速写本上的作品拿出来和大家分享。注意，她初到我的工作室时，说自己连一条直线也画不好，她深信自己"一点美术天分都没有"。在教室里，她和她的孩子坐在一起，但是，米切尔和大家一起画画，是非常勉强的。我一遇见她就知道，我所希望来读这本书的成人读者群中，她是最合适的一个代表：她认为自己不会画，而且相信自己完全没有绘画天分。

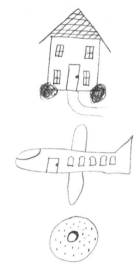

学习前的速写作品，崔西·波尔斯　　　　　　　　学习后的速写作品，崔西·波尔斯

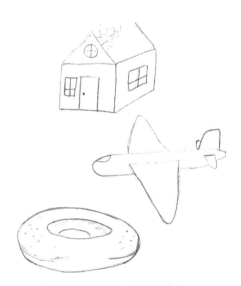

学习前的速写作品，米歇尔·雷恩　　　　　　　　学习后的速写作品，米歇尔·雷恩

　　我解释说，这本《30天学会绘画》就是为她写的，并邀请她成为我实验组的学员。事实上，当我解释说，这本新书就是为她写的时候，在工作室里的其他家长也听见了，于是所有的家长都想来参加。一位非常热情的 72 岁的老爷爷，在跟我上了一堂 45 分钟的课后，感觉印象深刻，便志愿当了我的实验组学员。我会将许多父母或祖父母学员，以及许多其他学生，在这 30 天课程中所画的速写拿出来和大家一起分享。

我的学生来自整个美国，从纽约州到新墨西哥州。他们有着不同的年龄、不同的职业，从 IT 咨询到职业理发师，从商人到大学校长。他们都是"任何人一定能学会绘画"的见证人，不管他们是否有绘画的背景或经历。

技能水平惊人的跳跃是正常的，毫不奇怪，你也会经历同样的过程。在本书的前几页里记录着特色鲜明的插图：眼睛、玫瑰和人脸，其中就有米切尔·伯罗斯画的。

在这儿，请允许我斗胆一言，作为一名教师，我不得不炫耀我学生的作品。不过我只是很想跟你分享他们绘画技能的巨大跳跃和他们创造性的自信。

那么你受到鼓舞了吗？激动吗？让我们开始吧。

第一课：球形

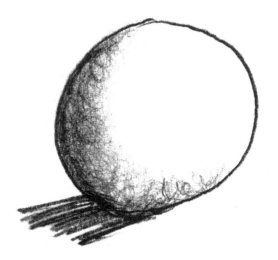

在很大程度上，学习绘画就是学习如何在画面上控制光线。在本课中，你将学到如何识别光源的位置、如何寻找物体的影子等等。让我们先来画一个三维的球形吧。

1. 请把速写本先翻过一页。画一个圆。如果你画的圆看上去像一个蛋，或者像一只被压扁的气球，请不要泄气。再试着把笔尖贴在纸上，画一个圆。如果你想的话，还可以拿一只咖啡杯，或从口袋里取一枚硬币，沿着它的底画一个圆。

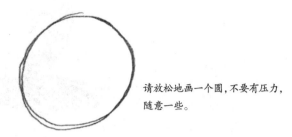

请放松地画一个圆，不要有压力，随意一些。

2. 确定你要的光源在哪儿。你可能会说："喔，等一等，光是什么呀？怎么确定光源在哪儿呢？我已经晕头转向了。"我说，别急，别急。不要把速写本扔掉。请读下去。

画一个三维图，并画出光线射来的方向，即光线是如何射到物体上去的。然后，画出物体背着光源部分的投影（也就是影子）。让我们来做一个试验，握住铅笔，将其置于距纸2.5厘米的地方，观察铅笔在纸上的影子。设想一下，如果房间里的光线在铅笔的正上方，那么影子就应该在铅笔的正下方；如果光线是从与铅笔成一

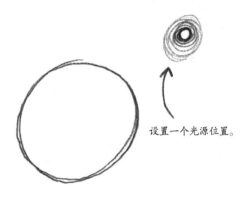

设置一个光源位置。

个角度的方向射来，那么在纸上的影子就会延伸出去，这是一个常识。明白光线从哪儿来，又到哪儿去，是引领你的画走向生活的一个有趣且有效的途径。接着，我们把铅笔的一端放在纸上，请注意影子的起点与铅笔是连着的，而且，这时的影子要比铅笔放在空中时更细、更深。这个影子也叫做投影。

接下来我们在一个球的右上方放置一个点光源，就像下图表现的那样，继续，在你的速写本上画一个小小的有点旋转的太阳来代表这个点光源。

3. 就像刚才说到的铅笔在桌子上会产生影子一样，我们正在画的球，也会在它旁边的地上投下影子。我们把投影比做是一只锚，用它可以将物体固定在画中的地面上。请看，我是怎么画出球的投影的。现在，请跟着我在速写本上，画下那只球背着光源的投影。如果你认为有点邋遢、凌乱、潦草，没有关系，这些图只是一种技能和视觉的训练而已。

请记住以下两点，它们很重要：一是确定光源的位置；二是投影是背着光源且紧连着物体的。

瞧！一个富有立体感的球画好啦！是不是很容易呢？

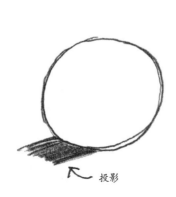

投影

4. 在圆的背着光源的那部分涂上阴影，有些线条是不是画出了圆的边线？没关系，在这个阶段请不要太过注意画面的完整性。

注意，我在离开光源最远的圆的边缘处是怎样处理的：涂得更深一点。而在暗部向亮部过渡的地方我将其涂得浅了一点，这叫做调和阴影。这也是让平面物体从纸上"立"起来的有效方法。

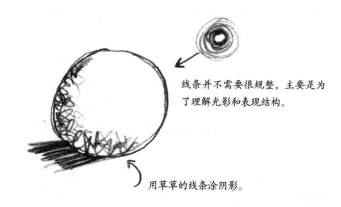

线条并不需要很规整，主要是为了理解光影和表现结构。

用草草的线条涂阴影。

5. 正如你在下图所看到的，我用手指去涂匀了画中的阴影。是的，你的手指就像油漆刷子一样，是一支非常好的画笔。

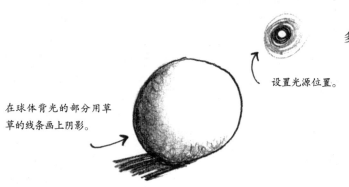

设置光源位置。

在球体背光的部分用草草的线条画上阴影。

用轻松的笔触画出物体的投影，不要害怕画错位置，大胆尝试吧。

好，祝贺你。你已把一个涂上许多线条的圆变成一个三维的球了。

我们已经学了：

1. 画一个物体；

2. 识别光源；

3. 画阴影。

容易，小菜一碟。

第一课：课外作业

本书的一个重要目的是教你如何使用"绘画的九大基本法则"来画"现实"世界中的物体。在后面，我们将会使用你在画三维球过程中所学到的这些概念，来画你看到的周围好玩有趣的物体。你可以画放在桌子上的一只水果碗，或者速写生活中的一位家庭成员等等，这一切都不是梦想。

让我们先从一只水果开始吧，例如一只苹果。在后面的课程中，我们将画更富挑战性的物体，诸如建筑物、人等等。

请看一只苹果的照片，注意光源是在右面较低处的位置。

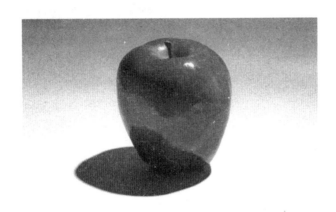

摄影：乔纳西·利特

15

学生作品

崔西·波尔斯

金伯利·麦克米歇尔

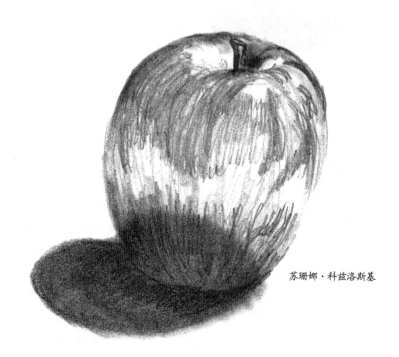

苏珊娜·科兹洛斯基

第二课：重叠的球

你已完成了第一课，恭喜你。现在，我们要用你画那个球的方法来画满地的球。

1. 若有空间，在同一张速写纸上画一个圆。

2. 在第一个圆的后面画第二个圆。怎么画？在你画第二个圆的时候，就要用到三个新的法则。一下子三个？不必害怕：我们会一个一个的讲解。请看下面一个例子。我在纸上画了第二个球，将其塞在了第一个球的后面，但比第一个球要小一点、高一点。这样做，我已用到三个法则：尺寸、位置和重叠。请在你的速写本上，把它们记下来。

1

尺寸：把物体画得大一些，看上去它们就会离你近一点；把它们画得小一些，看上去它们就会离你远一点。

位置：把物体画得低一些，看上去它们就会离你近一点；把它们画得高一些，看上去它们就会离你远一点。

重叠：把物体画在另一个物体前面或挡住另一个物体，看上去它们就会离你近一点；若把它们塞到另外一个物体的后面，看上去它们就会离你远一点。

请画第二个球。注意，小一点，高一点，像我画的那样。对，它在第一个球的后面。

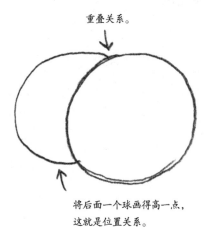

重叠关系。

将后面一个球画得高一点，这就是位置关系。

2

3. 确定你想象中光源的位置。这可能是真正绘画时最重要的一步。如果没有确定光源位置，那么你的画就没有了统一的阴影。没有统一的阴影，画面就会混乱，也无法表现出立体的感觉了。

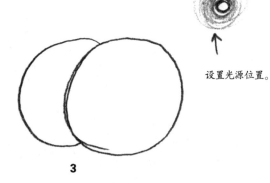

设置光源位置。

3

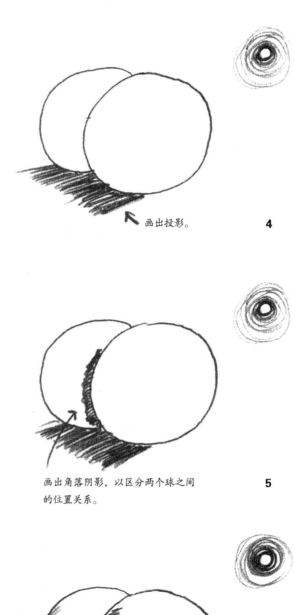

4. 在画投影的时候，要时刻记住光源的位置，记住它的影子总是在背对着光的那一边的。你不必用直尺来计算确切的数学角度，只要用眼睛观察一下即可。就像我前面说过的那样，一个好的立体投影，会把你的画"锚"在纸面上的。

记住，任何时候，如果你对我的课程产生了迷惑，就请看一看我的速写范例，并将其重复一遍。要有耐心，所有这些信息我都会不断重复的。

画出投影。 **4**

5. 如果想在画面上将两个物体分开，那么可以在两球之间添加阴影（我将其称为"角落阴影"），它可以帮助你表现出两个物体之间的深度。注意，我是怎么界定在那个远的球上的影子的。角落阴影总是出现在前面物体的下面或后面的。试验一下，我们将握紧的拳头放在前面的桌上，观察每个手指和关节边缘的那些很小但又很深的角落阴影。请在速写本上写下："角落阴影的用处是分离、界定和识别重叠物体。"

画出角落阴影，以区分两个球之间的位置关系。 **5**

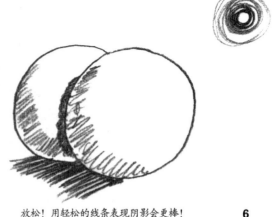

6. 放松地握住铅笔，在两个球上随意地画上一层阴影，注意阴影的位置是背着光源的。通常，我会分好几次来画阴影。第一次是画"粗略的"阴影。我想你应该注意到我画的阴影线都是整齐划一的，但是，目前你并不需要如此。只要在背着光源的地方，你可以用任何方式来表现这块背光的暗的区域。

放松！用轻松的线条表现阴影会更棒！ **6**

19

7.然后再加深球上的阴影。先在圆的边缘处加深，然后慢慢向亮部过渡，即越来越浅。看下面的速写，注意我在前面一只球上所指出的最亮的地方，我喜欢将其称之为"高光"。高光是物体上接受到光最直接、最明亮的区域。在绘画中，当你应用阴影法则时，测定高光的位置也是十分重要的。

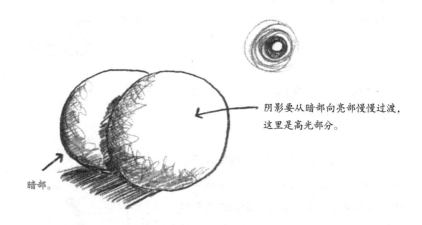

阴影要从暗部向亮部慢慢过渡，
这里是高光部分。

暗部。

8.在两个球上，继续"乱涂"更多的线条(即调和阴影)。现在是最好玩的一步了。用手指仔细地从深到淡地调和阴影，小心不要碰到高光部分。如果你弄污了阴影并越出边界，或者碰到了高光,也不要担忧，因为你大可用橡皮擦去多余的线条和污点。

好厉害呀！瞧你漂亮的三维表演！一件适合贴在家里冰箱上的作品诞生了。你可以自豪地在任何地方去展示它，或者就放在你伙伴的作品旁边吧，它确实很不

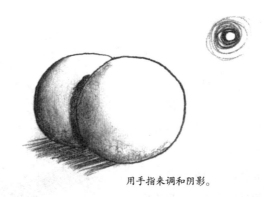

用手指来调和阴影。

起，不是吗？如果你把它贴在了冰箱上，那每当你走过厨房，就可以好好欣赏一下自己的大作，更别提听到朋友们的啧啧夸耀有多开心了。

看一看我的家长学生，苏珊娜·科兹洛斯基速写本上的画吧。再看一看她又是怎么用这一课的知识来画现实生活中的物体的。

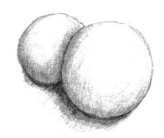

苏珊娜·科兹洛斯基

21

第二课：课外作业

你已经学会画球了，那么就试着在你前面的桌上放两只看上去前后重叠的网球，并把所见画下来。绘画时要注意物体位置、影子和阴影的关系。

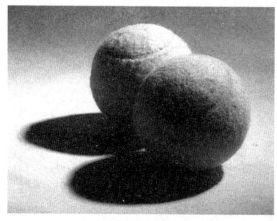

摄影：乔纳西·利特

学生作品

这儿是苏珊娜·科兹洛斯基在课外作业中所画的。

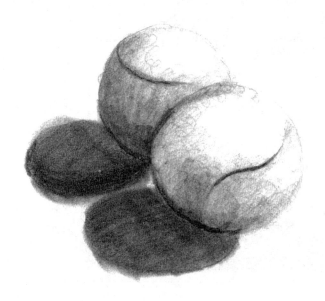

第三课：更多排列的球

你现在已经进入我们的课程了，是吗？想一想，这还仅仅是第三节课呢。想象一下我们有 30 节课哦，那是多么开心呀。你想学下去吗？后面的课程要多花你一点时间了，实打实的 20 分钟，如果有时间再多画一会儿那就更好啦。

在开始新的课程之前，我建议你去买一些新的、实在的绘画工具。之前，我一直没有提出这笔额外的费用，是因为我算计老到，想等你有点成就感后，才给你开出购置绘画用具的清单。这些物品完全可以自行选择。是的，一支普通的铅笔、一块橡皮，甚至你的手指也都是不错的绘画工具，一样可以使用。

你可能需要的工具：

美工调和擦笔（3#）

擦笔是一种有趣的工具，它可以用来（代替你的手指）调和画面中的阴影，真是很厉害。这种工具在美术用品商店都可买到，你也可以在我的教学录像中看到我使用这种擦笔的过程。请登录 www.markkistler.com，点击"Online Video Lesson"。

Pentel 活动橡皮

在办公用品商店或在网上都可买到。活动橡皮是极好的擦净工具。它看上去很像活动铅笔。只要按一下，橡皮就会伸出以供使用。

0.7 毫米的 HB 活动铅笔

市场上有数以百计的活动铅笔，大多数我都试过。图中 0.7 毫米的 HB 活动铅笔是我最喜爱的绘图工具。这种活动铅笔手感很好，而且调节铅芯方便，使用起来很舒适。对我而言，十分适意。你也可以选用另外一些品牌和型号的铅笔，主要看哪种更适合你。

你瞧！你的画图包里有了这些工具，上课的开心程度会不会大大提高呢？这些工具现在已经足够了，让我们回到课堂上来吧。

1. 请回过头去看看本章开始的那幅画。复杂吗？难吗？如果你问我，我肯定会说不难，因为那其实就是由一个一个的圆所组成的。让我们从第一个圆开始吧。

1

2. 在第一个圆的后面画第二个圆。其位置要向上面推一点，塞在第一个的后面（它们是重叠的关系），尺寸画得小一点。对，你已经画好了。这十分重要，是要贯穿整个课程的。

2

后面一个球要画得小一点，可以体现出两个球的前后位置关系。

3. 在第一个圆的右上方再画一个圆，把它推高一点，塞在第一个圆的后面，记得要比第一个圆画得小一些。

3

使用前后位置关系来体现球体之间的深度。

4. 请注意向上一排的三个球，它们肯定是越来越小，也越来越高的。

当你把物体画得小一些时，会产生一种幻觉，它们在图中的景深较厉害，这就是尺寸的基本法则。因此当你画后面一排球的时候，要比前面一排球小一点。可见，尺寸是创造景深的有力武器。

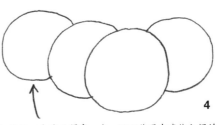

4

把后面一个球画得高一点，可以体现出球体之间的位置关系。

中间的球画起来很简单，只要用一条线表现就可以了。

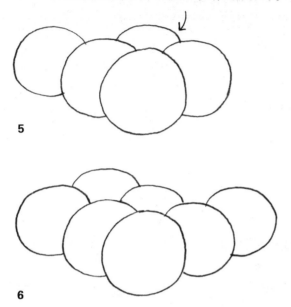

5

6

5.此时在图中后面球的上方的空隙处，又探出了一个球。记住，球的尺寸要和景深度相一致。接着从后面画一条探出的曲线，这样你就有效地创造了一个三维图像了。你甚至不需要画阴影，不必调和阴影。是的，重叠是一个有点可怕、相对难理解的概念，但请相信，它也是一个创造三维空间的强有力的工具。

6.画第三排的球，后面的球要小一些、高一些。你开始注意到多次重复了吗？学习画三维的图画，就是要重复和实践。我相信，你掌握了这种重复画球的方法，是会得到奖励、开心和满足的（我一直享受画课文中的图，即使我已经在30年的课堂教学中画了5000次之多）！练习可能是枯燥的，但是，如果你能坚持，就一定会得到回报。

7.画第四排和第五排的球。依照尺寸、位置和重叠法则，在你的画中，一排球比一排球地向远处、深处推去。我们尚未对画面作阴影处理。不过，这幅画已经有点离开纸张进入三维空间了，不是吗？

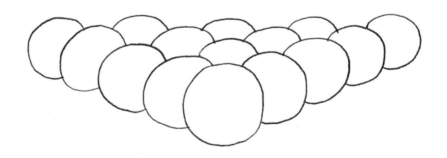

8.去吧，去疯狂，去疯狂地一次一次在你的速写本上，画出向深处推进的第六、第七排球。后面的球简直就是你推我挤的。你能清楚地看出前面一排和后面一排的球在尺寸上的差异吗？即使这些球在我们的想象中是尺寸相同的，但我们还是成功地创造出了一个幻觉，这些球在向后退去，一直到太阳落山的地方。

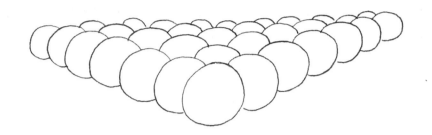

9. 我想过画 20 排的球，想叫你震惊一下。但是，我画到第九排就画不下去了。这个视觉处理太难了。这堆球看上去是三维的，不过，我们甚至还没有确定光源在哪里呢！现在你可以看出那三个概念是多么有用了吧：尺寸、位置和重叠，靠它们我们就可以创造出有效的深度。

10. 最后，我们来确定光源的位置。为了保持一致，我们把光源定在右上方。我们可以心不在焉、随心所欲地确定光源的位置。你也可以试验把光源放在这堆球的上方或左上方。如果你想尝试更富挑战性的事，就把光源放在这堆球的中间，让中间哪一个球发出通亮的光来。在后面几课里，我们会移动光源的位置。言规正传，现在光源定在了右上方，那么投影就应该在左边地上背着光源的地方。现在，画一条水平的背景参考线，也叫做"水平线"。水平线可以帮助你画出景深效果。

11. 下面是我最喜欢的一步。用力地按你的铅笔，加深角落阴影。注意，这张二维的图，立刻有了从画中蹦出来的视觉效果了。哇！角落阴影又一次表演了奇妙的魔术。

12. 在对所有的物体都加过一次阴影后，请继续完成加阴影的步骤，在远离光源的物体背光边缘处，涂画出淡淡的阴影。

13. 继续涂画阴影。每画一遍，离开光源更远的边缘就加深一点；相反与光源接近的，则要轻轻地涂画。用手指调和阴影，并向上朝着高光处仔细涂画暗部的阴影区域，记得离高光越近，涂得越轻。擦去多余的铅笔线。用橡皮轻轻拍点高光位置，看看发生了什么。好酷哦，嗯？你用橡皮拍点的地方将造成截然不同的、更加容易识别的高光。现在我们已经了解了所谓的"分等级的值"和"界定的反光"这样花俏的美术术语，你是不是已经觉得自己是一个专业美术学生了？我们刚学完第三课，就已经那么有趣了，请跟着我！读下去！

让我们来总结一下这三节课的重点：

物体画得较大，表示物体看上去较近。

物体画得较小，表示物体看上去较远。

把一些物体画在另一些物体的前面，就像在三维空间中把它们凸了出来。

物体画得较高，表示物体看上去较远。

物体画得较低，表示物体看上去较近

背光的，就要画物体的影子。

画圆的物体，要调和阴影，从暗到亮，层层过渡。

第三课：课外作业

哇！我这么厉害地打破了前面一课的法则！最大的球居然在最远处，

最小的球却在最近处。

这是疯了！这不是把你在前面所教过的都颠覆了吗？完全不是。我画这幅画，
是为了证明，还有一些绘画法则比之前提及的更强大，它们能创造出更丰富的视觉
幻觉，请继续读下去。

我把这种不同水平的视觉幻觉和我儿子安东尼玩的游戏卡（这种游戏卡非常贵，一张卡要60美金！）作了一个比较。这种游戏卡每张都有着不同的力量来抗击其他的卡。比如说，你有一张名叫"软糖战士"的卡。假如"软糖战士"有1400的攻击力，它攻击那个只有700攻击力的"阉蚊大脑"卡时，可怜的"阉蚊大脑"肯定会被全歼、扫清、踩扁的。这儿的关联是：每一个绘画法则都有着它超过其他法则的威力……假设你画了一组星球，如果你希望它们有远近关系，那么你可以试着用重叠的绘画法则将其凸显出来，通常最小的、最接近视线的物体会让人感觉最近。可见，不同的绘画法则有着不同的优势，这就看你怎么去应用它了。

看前页的那幅画。最远的那个球，却是最大的，在它前面的都是一些较小的球或与之重叠的球。可见，在这里"重叠"打赢了"尺寸"这张视觉王牌。

再看这幅画。最近的一个球却是画得最小的。一般而言，最小的球是出现在最远处。然而，在这个画面中此球是孤立存在的，且放在了画面较低的地方，所以它看上去就变得最近了。总结来说，"位置"又战胜了"尺寸"和"重叠"。

我并不打算命令你去记住这些绘画法则。但当你经过实践后，你会发现这些有趣而奇特的小法则会自然而然地出现在你的画面里了。

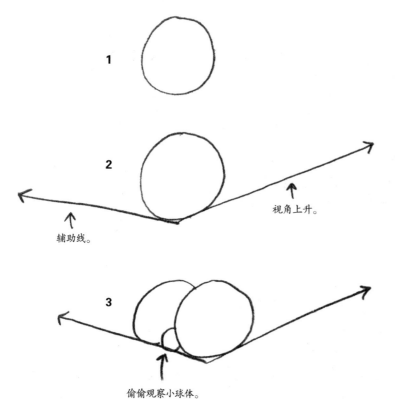

1

2

视角上升。

辅助线。

3

偷偷观察小球体。

1. 画一个圆。

2. 画两条分别向左和向右发出的辅助线。辅助线会帮助你定位向后退去的一排排球的位置。在后面的课程里，你会常常用到辅助线。画辅助线，就只需要画一个向上的趋势，而不需画得太仔细。

3. 在第一个球后面，利用辅助线，定位更多的一些球。像我所画的，画一个探出"头"来的小球。注意，我是怎样利用辅助线来为球作定位的。

4. 继续利用辅助线为参照，画出更多尺寸不一的小球。注意辅助线是怎样帮助你把球放置到较高且更合适的位置的。

沿着辅助线。

5. 再放几个大的球。在这里，我们使用了重叠的法则。即使有的球很小，但它们仍然出现在了最前面。是的，"重叠"胜过了"尺寸"。

加入一些大球体！

6. 这张图是画来玩的，再画几个，叠在上面，多做几次练习。

将球体堆叠在一起，看上去就像是冰激凌一样。

31

7. 有些小球从这堆球里逃出来了，寻求着少一点拥挤、少一点堵塞的生活。这些勇敢、独立的小球正在建立第一个"乡村前哨基地"呢。

一些"勇敢"的球体逃出了拥挤的球堆！

8. 这是所有球中最大的一个，如巨型木星尺寸的球画好了，整组球也就画好了。现在我们要学的绘画术语是"水平线"。水平线可以为你的眼睛增加一条有效的参考线，从而建立一个物体是在地上还是飘浮在空间的幻觉界定。通常我在所有的物体后面都会画一条笔直的线作为水平线。在这张图中，我想建立一个星球的感觉，所以，我将这条水平线画得弯曲了一点。怎么样，酷吗？

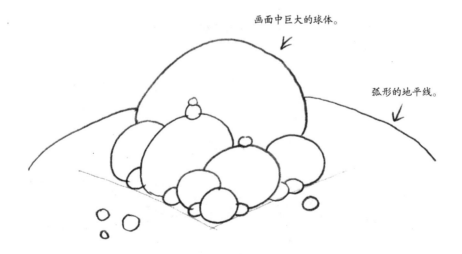

画面中巨大的球体。

弧形的地平线。

9. 在球堆上方的星球轨道上再画更多的一些球。用这种"额外添加"的方法，添加你自己想加的球的数量。你可以画空中的一排 37 个星球，并朝地平线向下重叠。

10. 确定光源的位置。开始添加背着光源的投影。为了保持光源的一致，我把光源定在了右上方。是的，我有想过在上面拍打它一下，朝你扔一个弧线球，将光源的位置改为左侧，但我没有。在后面的几课中，我也不会突然改变光源位置。注意，我已预先告诉你了。

11. 上角落阴影时，要动点脑筋。在光源位置和你要画阴影的物体之间多观察一下。画的时候，铅笔使点劲，记得在所有的角落都要画上阴影。花点时间，这是本课中有趣的一步，好好享受吧。

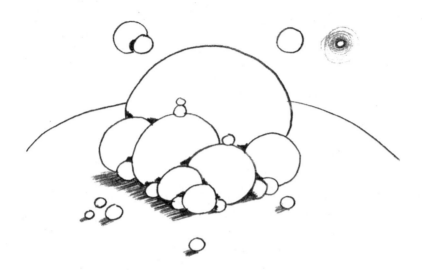

12. 上过一遍阴影后，再用你的铅笔在这些球上"舞动"一下，在背着光的大片区域中轻轻地画上阴影。现在不要担心调和的问题，这只是为以后的工作画了一层底而已。

像这样在所有的球上画过几次阴影后，暗部的阴影差不多就画好了，这包括角落阴影、各个球之间的投影等。画完暗部后，我们接着再画灰面，即一点点向高光处过渡，此时要记住光源的位置，否则画面会出现混乱。你看见了吗？跟着我画三维图画，就是小事一桩。

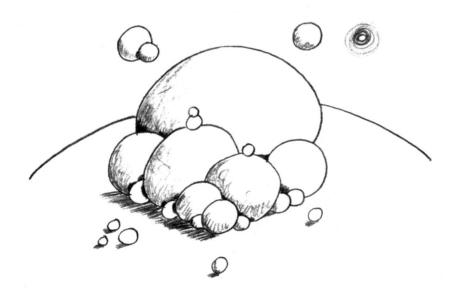

13. 调和阴影，最好能做到像玻璃那样平滑。如果你没有时间去购买一支调和擦笔，你的手指也将是很好的工具。但要注意控制好力度，不要涂画太深太脏。调和阴影的时候通常是从暗部向亮部慢慢过渡的，这个过程可能需要花一点时间。过渡的时候越"平滑"，球的表面看上去就越像"镜面"。说到这里，请允许我再向大家介绍另一个有用的术语："肌理"。

肌理给予物体一种"表面的感觉"。你在那些球上画上弯曲的、螺线状的木纹线，那么那些球就会给人一种木头的感觉。你也可以在每个球上画上一堆乱头发似的线条，突然，你会看到有一个非常奇怪的毛茸茸的球的出现。肌理会为你的画面增加许多识别的特征（在以后的课程中我们还会谈到关于这个原则的更多内容）。

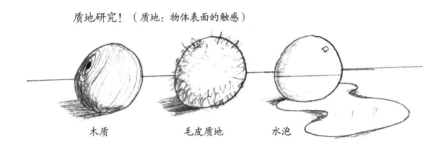

质地研究！（质地：物体表面的触感）

木质　　　　　毛皮质地　　　　水泡

14. 为你的画增添一些额外的东西，让你的学习再进步一点。我会教你一些专门的技巧，这些都是你能画出精确三维图画所必需的。然而，绘画中真正让你学到，让你开心、享受的，都来自于你的各种绘画技巧和创造性的想象力。

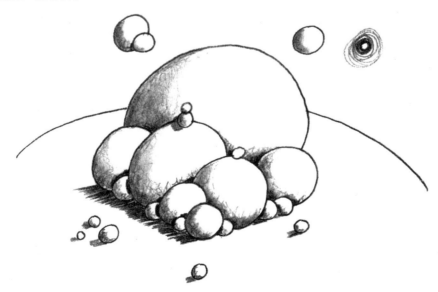

最近我会频频带着四岁的儿子，花上个把小时，开车到休斯顿市中心。我们一踏上车，他就乐着叫喊："Elmo！Elmo！Elmo（艾尔木）！"于是，我赶忙关掉预设的 NPR，换上 Elmo CD。现在我已把这些歌都记烂了。白天醒着在听，晚上做梦在听，就连做恶梦也在听。然而，经过 1500 次的重复播放后，我是真的喜欢上了其中的一首歌："那是令人惊异的，你能够随着你的想象力驰骋在浩瀚的空间——你看到这些事情，你听到这些声音，你所感受到的一切！"

　　因此，我教你画是很容易的，但关键还是你以什么为起点？如何再提升？我认为答案只有一个：实践、实践、再实践。就这样一直增加、增加、再增加，直到你富有非凡的创造性和想象力。

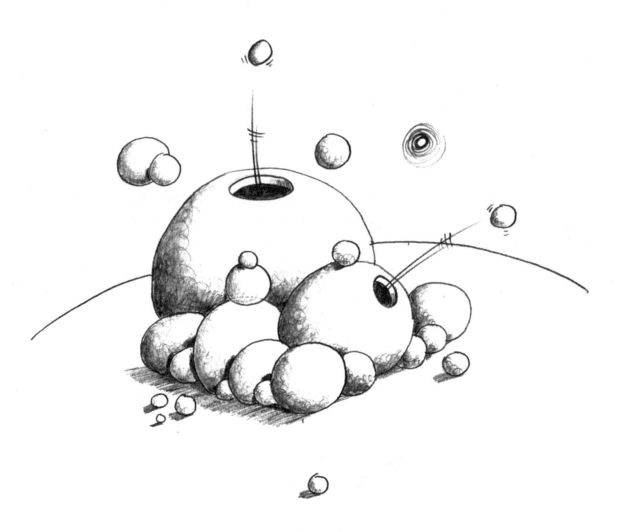

在一个较大的球上试着画一些小洞。画一些小洞和窗户,是学习怎么正确画出厚度的非常有用的实训练习。这里教你一些简单的方法,要注意窗、门、洞、裂缝和开启物的厚度所画的地方。

如果窗是在右边的,厚度应在右边。

如果窗是在左边的,厚度应在左边。

如果窗是在上方的,厚度应在上方。

"厚度原则"

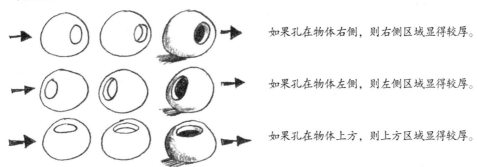

如果孔在物体右侧,则右侧区域显得较厚。

如果孔在物体左侧,则左侧区域显得较厚。

如果孔在物体上方,则上方区域显得较厚。

你会发觉,这堂课我上得很有趣。我开始有点疯了,在画中添加了许多窗户,并从中蹦出了卵石般的东西。在球和球之间,我画了一排排的门,滑板坡道和仓鼠旅游管。在最后一秒钟,我把笔收回,因为我不想让你们太快地接受太多的想法。嗯,又来了,为什么不? 加油!

开始画一堆球体,最终创作出一个复杂的城市"社区",发挥想象,铅笔随性而至。

浏览其他一些学生完成这一课所画的图。你会发现，一些独特的绘画风格开始浮现出来了。每一个学生都是通过自己独特的途径来进入到这一课的。

学生作品

马瑞恩·罗斯

金伯利·麦克米歇尔

布兰达·简·高兹科

崔西·波尔斯

第四课：立方体

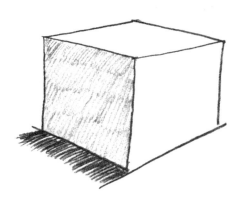

我们对于球，谈得多了点吧？让我们把议题移到至关重要的、十分直观的、众人皆喜欢的立方体来吧。立方体是这么的直观，以至于大家都喜欢用它来画盒子、房子、建筑物、桥梁、飞机、汽车、花儿、鱼类……鱼？对呀。立方体可以帮你画三维的细鳍鱼，帮你画人脸，凡是你能想到的，在周围世界所看到的一切它们似乎都可以。下面，就让我们来画一个立方体吧。

1. 在速写本新的一页上开始，写下课次、课名、日期、时间和地点。然后，画两个分开的点。

2. 将另一只手放在两个点之间，如图在你的手指上方再画一个点。

在你的速写本里随意添上日记、名人名言、小贴士，或者其他逸闻趣事。速写本越私人化，你就会越重视它，当然，你也会越来越多地使用它。来看看我的速写本：里面有日记、自省贴士、杂货店清单、想要做的事、航班时间，当然也有许多其他的文字内容。每当我想记录某些事时，我肯定会在第一时间就想起速写本。

3. 看一看已画的几个点。让两个新画的点尽量靠近一些。接下来，我们就来画一个压缩正方形。

4. 过两点画第一条线。

将中间的两点靠在一起。

42

5. 再画下一条。

6. 加上第三条。

7. 画好一个压缩正方形，这是一个十分重要的练习。再画几个压缩正方形。注意，要将中间两个点画得靠近一些。如果这两个点画得太开，就会画成一个"开放"的正方形。我们要画的是一个压缩正方形。

压缩就意味着歪曲，使物体的一部分有一种接近你眼睛的错觉。例如，从你的口袋里拿出一个硬币。从正面看去，它是一个平的圆，一个二维的圆，有长度、宽度，但没有厚度。它的表面与你的眼睛距离是相等的。现在，把硬币翘起一点。它的形状变成了一个压缩的圆，一个有厚度的圆。现在这个硬币的三维全有了：长度、宽度和厚度。把硬币再翘起一点，让其一部分的边缘正对你的眼睛，此时一个压缩的形状也出现了。是的，你已歪曲了这个形状。

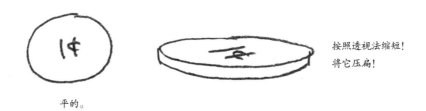

平的。

按照透视法缩短！
将它压扁！

其实在三维中画图，就是在平面二维纸上歪曲图形，以产生存在厚度的幻觉，这是一个基本点。在三维中画图就是歪曲形状，魔术般地欺骗眼睛，使人在看画中的物体时，有远近感。

此刻，回到我之前所提到的，中间两点不要画得太分开的警告上来。如果分得太开，你的压缩图就会被画成这样。

如果你的压缩正方形画得如我所说的那么开放，那么再画几个，并使中间两点逐渐靠近，直到你画的形状像这些压缩图形一样。

别这样！
展开得太大了！

这才对！
将它们压扁！

对了！现在是压缩图了。把这个概念记住。它是如此重要，以致在这本书的每一课中，都会以此作为开始。

8.画正方形的两条垂直的边。记住是垂直的，上下都直的两条直线，保持你的画看上去不是歪斜的。这儿有个诀窍，你可以使用速写本的边作为视觉参考。如果你的垂线和你纸张垂直的边一致，那你的画看起来就不会是歪斜的了。

9. 用你刚才画的两条线作为参考线，再画中间一条线，记得要画得稍长和稍低一点，这些画好的线条将为你下面要画的一些线构成一定的角度和定下位置，这是创造三维图形的一个关键技术。

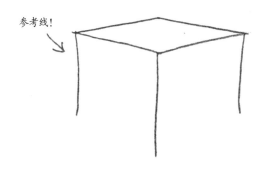

参考线!

10. 用上面顶部压缩正方形右边的边作为参考线，画出正方体的右侧面。你的眼睛可以盯住顶部的那条线，并迅速画出一条线，这是一个很好的方法。若线条画过了头也没关系，待会儿可用橡皮擦去。我宁可在一幅画里有许多多余的线和弄脏的地方也不要全是精准的线条，我认为这样看上去才更像三维图画。

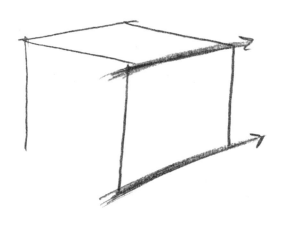

11. 利用上面一些直线所成的角，画出立方体的左侧面。参考直线! 参考直线! 参考直线! 你能明白我在强烈激励你使用参考线进行练习吗？

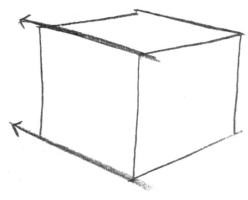

12. 现在到了最有趣的画阴影的部分。建立你想象的光源位置。我把光源放在右上方。检查一下。我用了一条参考线，给出了立方体投影的方向。延长底面右边的一条线，我就有了与每次要画的投影线所匹配的参考线。看上去很好，是吗？这个立方体看上去真的像置于地面一样，是吗？这是"蹦"出的时刻，是你的画从平坦的纸面冲出来的瞬间。

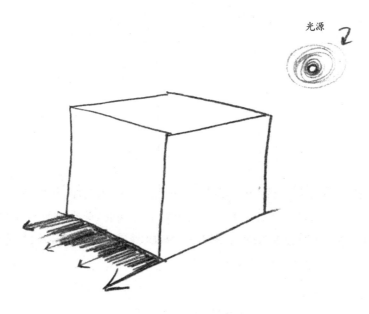

光源

13. 在背着光源的部分画出阴影后，你就完成了第一个立方体了。注意我一点也没调和阴影。我只在背光面上画了混合阴影。

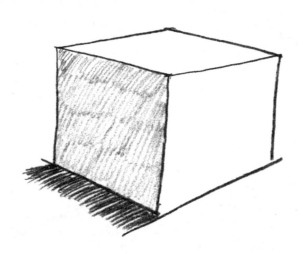

第四课：课外作业

我们对刚才在学习中所画的三维立方体可再增加一些细节，以此将立方体提升或识别为三个不同的物体。

1. 我们将再画出一组三个立方体。为画第一个立方体先画两个辅助点。在本书中，我们把这些定位的点称作"辅助点"。

2. 用你的食指放在两个辅助点的中间。在你学习绘画技能的初期，我就执拗地要求你有这样一个习惯，确实有点难为你了。不过，等学到30课时，那样去做已经是你的第二天性了。

3. 将其连接成一个压缩正方形。如果你只有一分钟的时间来画一个图形，那么这是你在速写本上所画的一个了不起的图形了。比如，你的车行驶在江岸边的路上，前面有四辆车因红灯停着。你也只好泊车，那么请抽出速写本，潦草地涂上一串压缩正方形吧。你一点也不要担心前面的

车开了没有。当要你向前开的时候，会有汽车喇叭声提醒你的。请随时带着绘画包，因为你不知道什么时候又要停车，这样，又有几分钟的时间可以练习了，不是吗？

4. 画两条垂直的边和一条中间的线。中间的那条总要画得长一些和低一些，使人看上去更近一些。用速写本的边作为你的参考线。

5. 用上面的那些线作为参考线，完成立方体。

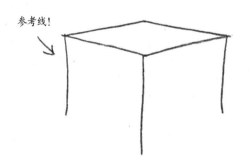

参考线!

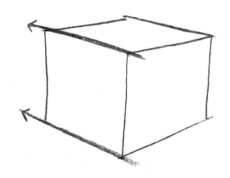

47

6. 画三个立方体。

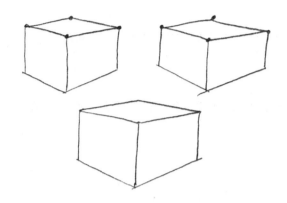

7. 在上面压缩正方形各边的中点位置，画出辅助点。

辅助点！

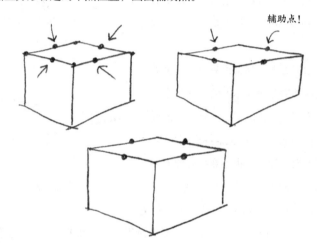

8. 我们一次用一个立方体。在第一个立方体上，让我们画一个旧式礼品包装的邮政包裹，就像在圣诞节我们收到老祖母寄来的那种包裹一样，用褐色的牛皮纸包好，再用丝带扎住。

自左面上的那个辅助点出发，画一条垂线，再画一条线穿过顶部，与另一个辅助点相交。

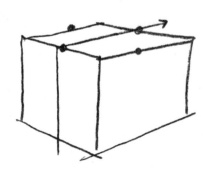

9. 在其他各个面上，如法炮制。看一看，你是怎样将线平平地穿过顶部的。在画线的时候辅助点尤其有用。在后面的课程中，你会看到我们是如何经常使用辅助点的。

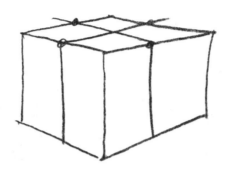

10. 再画上一些线，将包裹的各个面都画好，再用辅助点定位那些成角度的线的位置。在每条垂直的边的一半处，取辅助点。

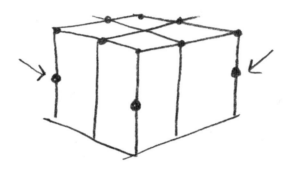

11. 画直线连接辅助点，如同上面一样。

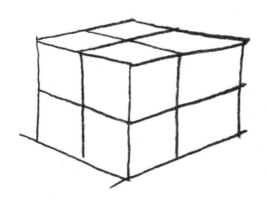

12. 用这种方法，你可以将三个立方体分别画成：一个包裹、一个立方体游戏模块和一个用厚丝带包扎的礼盒。

还有一些好玩的。试着画一组五个立方体，一个和另一个重叠，就像我们以前画五个球那样。

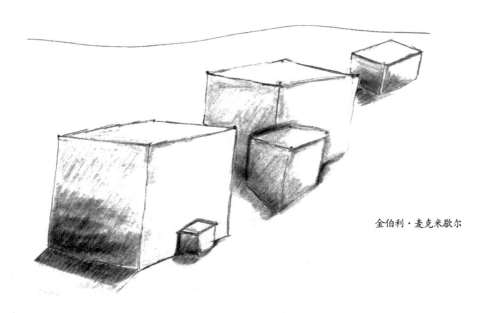

金伯利·麦克米歇尔

50

在你面前的桌上，放一只鞋盒，或者一只麦片盒子，再或者随便一只什么盒子。

摄影：乔纳西·利特

坐下，调整好你的位置，使你能看到盒子的压缩顶部，同样你也看到了这一课刚才学到过的压缩形状。现在，画这个放在你面前的盒子。

不要惊慌！记住你在这一课里所学的，让这个压缩正方形的知识帮助你徒手画你所看到的一切吧。仔细地观察压缩的角、阴影和投影。注意盒子上的字母随着盒子顶部和底部的压缩角发生了如何的变化。画得越多，你就越会看到周围现实世界中种种富有吸引力的细节。

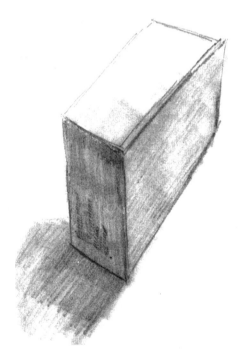

苏珊娜·科兹洛斯基

第五课：空心立方体

为了让你感觉到，你正在渐渐学会驾驭常令人气馁的又平又光的纸张，我想和大家一起来画这个空心的盒子，即空心立方体，这会是一个富有乐趣的挑战。

1. 轻轻地画一个立方体的草图。

平行线和垂直线

平行线是指两条直线朝同一方向延伸，但始终不相交。在我的脑海中，我将"平行"这一概念画了出来，于是在看到"平行"这个词的时候就仿佛看到了两条直线。垂直线就是两条直线以90度角相交，其中的竖线为垂直线。例如，此段文字方框中的竖线就是以90度角与书本的横向边缘垂直的。

2. 在立方体的后面画两条平行的斜线。

3. 一定要平行喔。请注意我画的盒盖最上面的那条边与稍向左倾斜有箭头的直线是相互平行的。我要把这个角定为西北方向，想一想指南针盘面上西北方向的指示。

本书通篇要提到的四个最常用的直线方向是西北、东北、西南和东南。

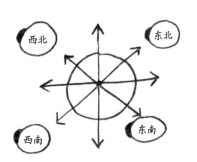

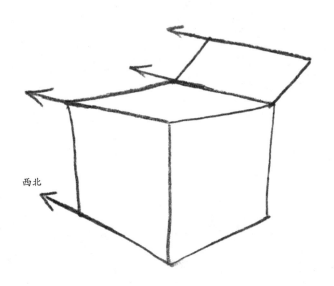

现在我要压缩一个罗盘。如你记得的，压缩就是歪曲或"碾压"一个物体，从而使画面看上去有深度的感觉，其中物体的一个边缘会离我们的眼睛近一点。

注意在这个压缩罗盘的图中，有四个方向——西北、东北、西南和东南，下图中立方体底面上的那四条直线正好分别对应了这四个方向，这对画立方体来说至关重要。

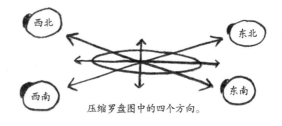

压缩罗盘图中的四个方向。

我将其称为"绘画方向的参考立方体"。这是一个帮助你定位直线、找准线条角度的绝妙工具。如果没有角度的一致性，你画的图就会给人感觉好像是下垂或者歪斜了一样。苏斯博士誉满世界，他画的人物、物体和周遭景物都是跌落和溶化状的。然而，在他的作品中，所画的一切都与绘画罗盘方向保持着一致。无论翻到本书的哪一页，对照"绘画方向的参考立方体"，你都会发现所有的建筑物、窗、门、道路、车辆和人物都是严格遵循着这四个重要方向的。

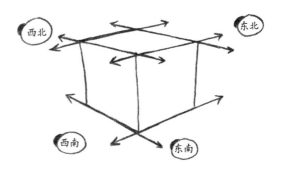

4. 画盒盖另外的边，向西北方升起两条平行的直线。

5. 对着盒底中东北方向的直线，画盒盖顶上东北方向的直线。

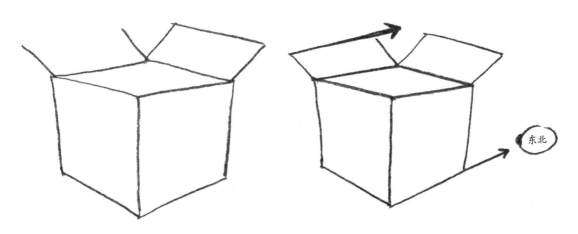

6. 在正对着我们的盒子的两个面上，分别画两条向盒子下方倾斜的直线。

7. 再用盒底上的两条分别朝西北和东南方向的直线为基准，将盒子翻下的两个面的线条画完整。我将会常常重复这个画法。以已经画好的直线作为参考，并对着"绘画方向的参考立方体"不断核实角度，这样，你画的图看上去一定是坚实的、集中的，最重要的，它是三维立体的。

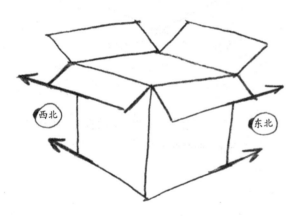

8. 在盒内的后面画一条短的窥视线。就这样一条短短的线条，会让整个图形变得立体，富有三维的效果。我为看到这个盒子瞬间在画面中出现"篷"的效果而感到高兴，这就是从二维转变到三维的神奇过程。我知道，这一切要归功于准确的结构，当然还有这条短短的线条。

9. 建立一条水平线和光源的位置。

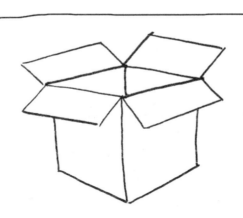

10. 用"绘画方向的参考立方体"作为参考，适当地画出盒子的投影。将盒子底部的一边延伸，在西南方向画一条辅助线。这个方向也是学生最容易把投影辅助线画得向下低垂的地方。注意我的投影线和辅助线的方向是相同的。

西南

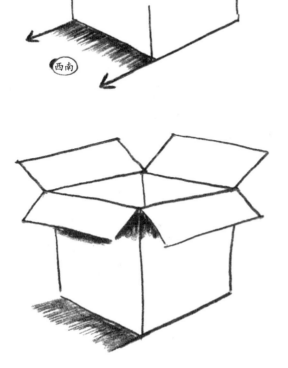

11. 像我所做的那样，为盒子朝下翻的两个面加上阴影，这是一个极好的小细节，也是大多绘画者一定会注意到的地方。看，加上阴影后，盒子的立体感是不是再一次加强了？这就是阴影的神奇之处，所以我们在绘画时，要注意刻画阴影的部分，当然也不要瞎画，必须要遵循客观规律（比如光源照射过来的方向等等）。如果你想让盒子的某一面更靠近你，也可以用这种绘画方法来实现。

12. 终于到了最后一步：清洁画面，擦去多余的辅助线，加深轮廓，使这幅图画的外轮廓线更加清晰。你会发现，图画一下子从背景中冲出来了。记得在盒子左边和盒子内部背着光源的部分加上阴影。我在课上总是鼓励学生，添加特别的细节、巧妙的小想法，那富有创造性的想象，会如魔法般地赋予作品以特别的趣味。我在盒子里面放了一些小物件，它们勉强可见。注意，这就是细节，它们也为整幅作品增添了视觉情趣和快感。

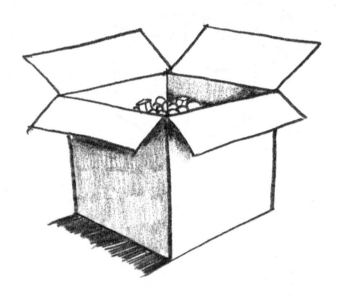

第五课：课外作业

说到要增加细节来提升作品，我想在这里以硬纸板盒为例做一点引申。假设我要把它画成一只装满珍珠、金币和无价之宝的珠宝盒怎样？我们大家在经济、偿还按揭、健康保险金等方面有着那么多的压力，那么让我们好好利用自己的假期，画些对自己有价值的东西吧。

1. 先画一个基本立方体，为方便实践和加强记忆，我们在"绘画方向的参考立方体"中，先画上几条方向线。你会发现，有些线条斜了一点。

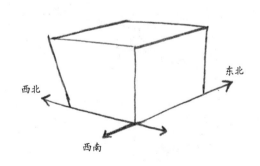

2.画两条平行线，我特意将珠宝盒的口画得张开了一点。

3.用你已经画好的线作为参考，向西北方向画出盒盖（即最上面的一条边）。

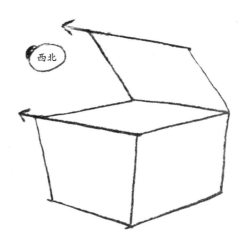

西北

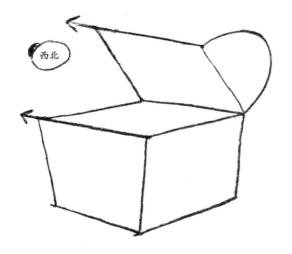

西北

4.画出盒盖前面一条弧形的边。

5. 用你已经画出的线作为参考，向西北方向画出盒盖的最上面一边。注意我把那条边画得要比西北方向稍斜了一点。因为所有西北方向的线，最后都会汇集到一个灭点。在下一课，我将会详细解释灭点这个概念。而现在你只要跟着我，把最上面的那条边，画得稍斜一点就可以了。

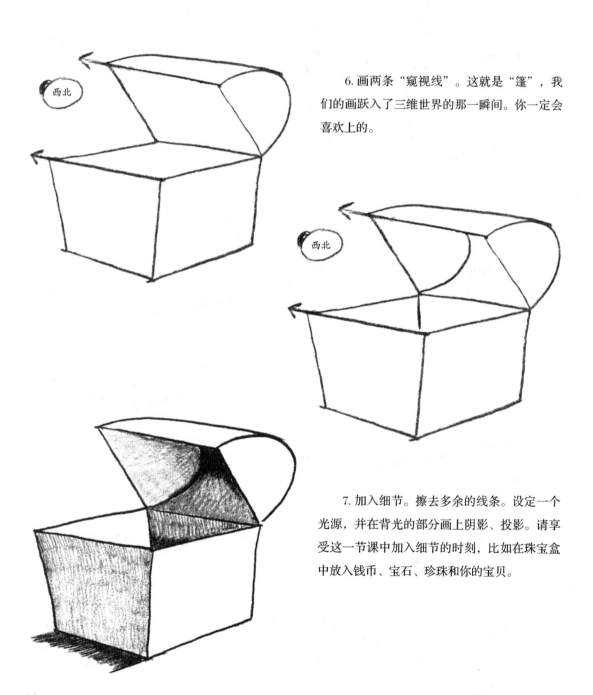

6. 画两条"窥视线"。这就是"篷"，我们的画跃入了三维世界的那一瞬间。你一定会喜欢上的。

7. 加入细节。擦去多余的线条。设定一个光源，并在背光的部分画上阴影、投影。请享受这一节课中加入细节的时刻，比如在珠宝盒中放入钱币、宝石、珍珠和你的宝贝。

学生作品

请看学生们的作品，特别关注他们添加的极妙的细节部分。

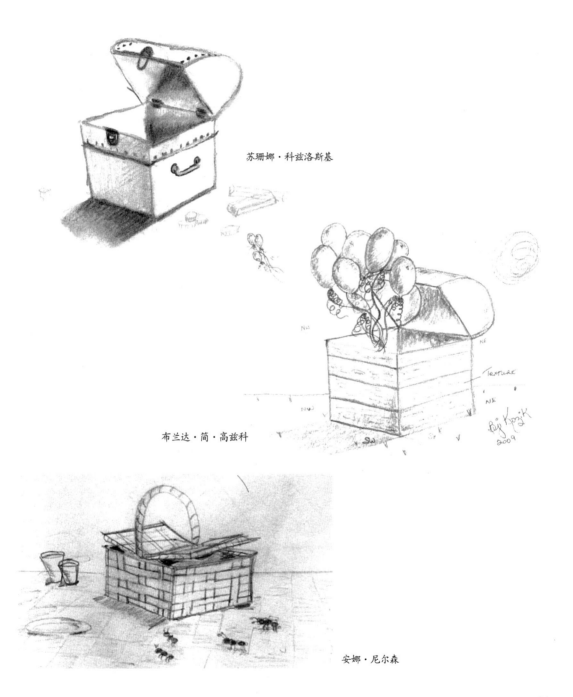

苏珊娜·科兹洛斯基

布兰达·简·高兹科

安娜·尼尔森

第六课：堆放的桌子

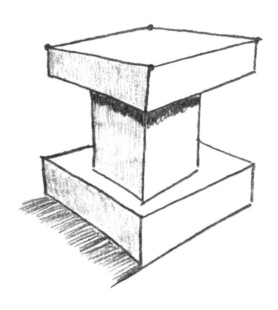

这是充满乐趣和会有回报的一课，是受到我五年级美术教师博卢斯·麦克莱坦的启发而来的。他教孩子们的热情深深地影响了我。这一课将会把所有我们以前讨论过的概念和法则具体化到一幅三维的图画中。我以前有提到过这真是很有乐趣的一课吗？我打赌，你会享受这一课的，以致日后你常会在随手取来的废纸上堆放起立方体来的。

1.我们从一个压缩正方形开始。记住，我竭力要求你对本书的每一节课都使用辅助点。我知道，你们已经对压缩正方形、盒子和立方体很拿手了。总之，请迁就我，每次、每时都用辅助点。这是有充足的理由的，在以后的课里，我会作详细解释。相信我，时间会证明一切。

2.画两条短的边，得到了桌子的顶部。

3.画中间较长的线，想一想这一步用到了什么特别重要的绘画概念呢？

4.用你已画的一些线条作为参考，向西北和东北方向画桌子顶部的底。

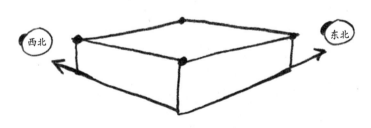

5. 延长中间的一条线，要画得长一些，得到桌子柱子前面的一条边。

6. 如我画的那样，画桌子柱子的另外两条边。注意，这两条中的每一条都是和中间那条边垂直的，而且是离视线较远的，请参见我的图。我想，你阅读再多的文字也不如看看我直接画给你看的图吧。

7. 用你已画的一些线条作为参考（从现在开始我要删去或跳过这句话了），向西北和东北方向画桌子柱子的底。

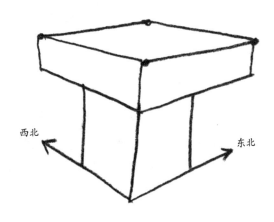

西北

东北

65

8. 在桌子的上方，画一条水平线，在其右上方设定一个光源。我在这一步画水平线是要对你解释一个重要概念。我们之前完成的图画都是从上面一个视点（透视点）出发看下面的物体的。水平线告诉我们的眼睛，物体在水平线的下方，并告诉我们的大脑，厚度、影子和压缩都是从这一视点出发的。

perspective（透视）这个词的起源是拉丁语 spec，意思是"看"、"这又想起"；spectacles（望远镜）；eyeglasses（眼镜）——看物体的辅助用具；spectator（观众）——看着事件的某些人；speculation（推测）——看可能性的行为。透视是一种在二维平面上看到的有深度、有错觉的方法。在后面的课程里，我会教你们如何用一个或两个透视点画水平线上的物体。而现在，你只要记住，如果你是在向下看物体，那水平线的位置就一定在物体的上面。

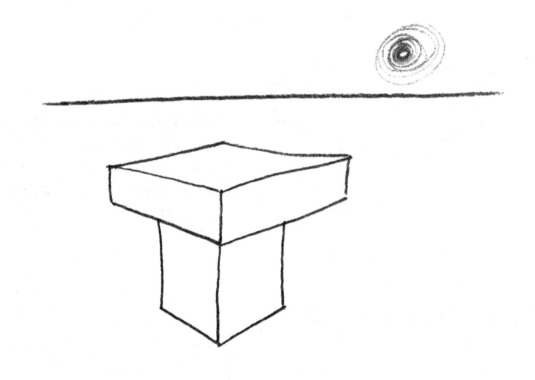

9. 注意，这是非常重要的一步。我们把辅助点放在桌子柱子前的一个角落下面。许多学生会忘记在这个练习中使用辅助点，这样会损害画面。如果你在画堆放的桌子时，不用辅助点，你的画就会逐渐变得倾斜；如果你学安迪·沃霍尔来画，就会有超酷的视觉效果；如果你画的是急转弯的、集中一处的、成比例压缩的堆放的桌子，那就会是一场灾难了。

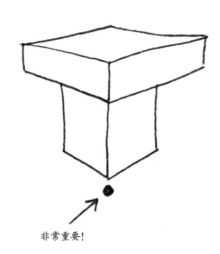

非常重要！

10. 用你已画的一些线条作为参考（又来了），向西北和东北方向画基座前面的边。

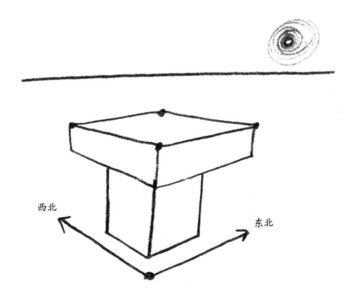

西北

东北

11. 注意！我们在画基座顶部后面的边时，会发现那需要画到柱子角落后面去了。那两条非常短的线条虽然被柱子挡住看不见，但仍然要画得与我们已经按西北和东北方向画的线条相一致。这是学生们在这一课里所易犯的第二个通病。学生们有一种强烈的倾向，会把这两条短线的端点分别和柱子的角落连接起来。这种直接把什么点与角落连接起来的错觉，是我们一定要避免的。画柱子后面的两条线。

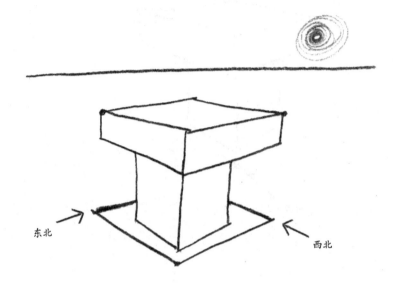

12. 完成基座。这时需要把前面的角落画得低一些。与之前一样，用你已画的一些线条作为参考，画基座底部向西北和东北方向的线条。

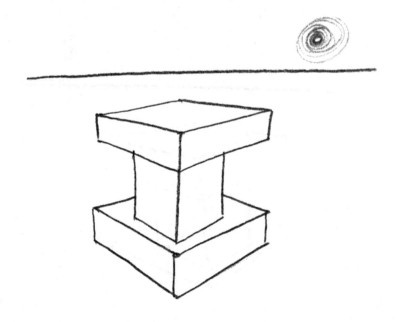

13. 用你已画的一些线条作为参考，延伸出投影方向的辅助线。

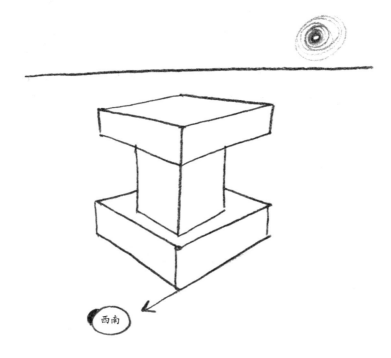

西南

14. 在背着光源的地方添加投影、桌子和基座的阴影，加深柱子被顶部遮住的阴影。此时，你会发现柱子被推到了后面，桌子的顶部和基座反而凸了出来，这就是本课另一个"篷"的瞬间。

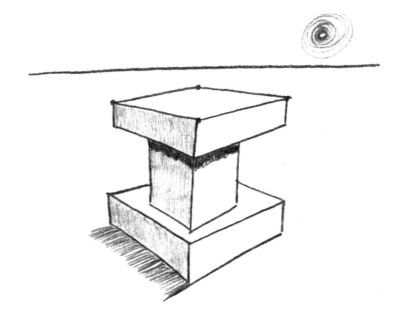

下面是一个很好的强化方法。现在，找一块表、一个钟或一只手机来为你计时。我要你为自己画这张桌子来记录时间。可以试着记录两三次，看看你能不能把完成这幅画的时间减少到两分钟以内。我要求我的学生都要习惯做这种计时练习，要求他们在规定的时间里完成作品。这是训练我们的手自如地画那些压缩形状、重叠角落的有效方法之一。最重要的是，我希望你可以通过练习把罗盘角度嵌入到你的记忆里。这样，大家的手就会对西北、东北、西南和东南方向有某种舒适感了。你画"堆放的桌子"的次数越多，那么在日后的课程里，你的笔触也就会越来越如意、越来越自信。这是一个可以细谈几天的极佳的绘画训练。

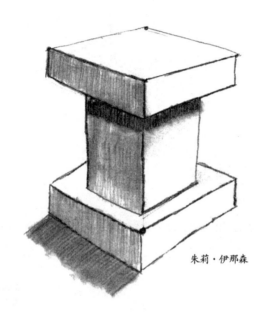

朱莉·伊那森

第六课：课外作业

下面是本课真正的娱乐级别的练习。今天你想要把画伸展到什么程度？看看我的画纸。

你可以看到我是多么享受这幅超高且弯曲的桌塔。再看一看学生们在同一练习中所画的图吧。

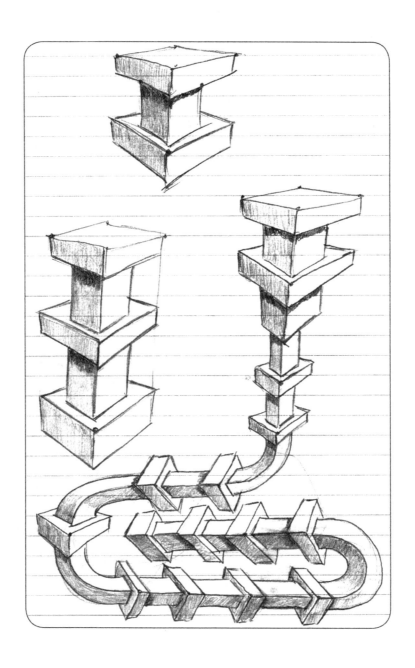

学生作品

　　你能不能花 15 分钟左右的时间，来试画这只桌塔状的怪物？能的，来试试！在你的速写纸上要标明开始和结束的时间。我很确定，到头来你会在一天里花上 15–30 分钟的时间来涂鸦这些美妙而古怪的桌塔。它们不仅是一种极好的练习，也加固了诸如压缩、对齐、阴影、位置、尺寸和比例这些专门的技能。相信我，这些桌子城堡会让你上瘾的。

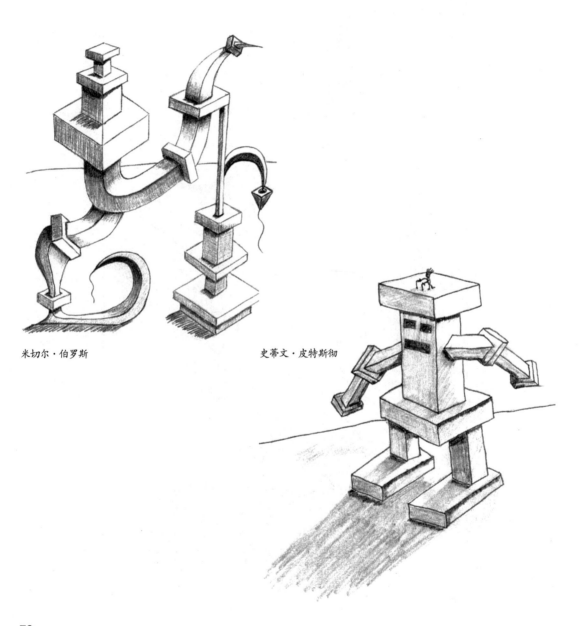

米切尔·伯罗斯　　　　　　　　　　史蒂文·皮特斯彻

72

第七课：堆放更多的立方体

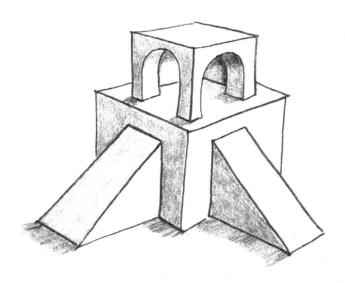

在这节课中，我将要教你画三维立方体的核心技能。希望通过学习，你可以完全拥有绘画立方体和组合立方体（即将不同形状的立方体互相搭建）的能力。在这节课的后半部分你会发现一旦有了使用立方体的能力，你就能画房子、树木、峡谷，甚至人的脸蛋了。你会问："你怎么能将一个乏味的立方体转变成一棵树，或者一个人的脸呢？"我以后会告诉你。但是，首先请按照课程慢慢学下去。

1. 使用辅助点画一个你已十分熟悉的尖尖的压缩正方形。

2. 轻轻地画几条下面的边，中间的一条要画得稍长一点（这就是开始形成形状的线条）。

3. 用你已画的线条作为参考，画出立方体的底。为复习起见，像我在这儿所做的那样，将所有向西北和东北方向的线条延伸。

西北 东北

4. 在立方体最近的角落下方，画出至关重要的辅助点。此辅助点确定了第二层立方体的角度。如果你的辅助点画得太低，就会使第二层立方体发生扭曲，使整个建筑物不一致。

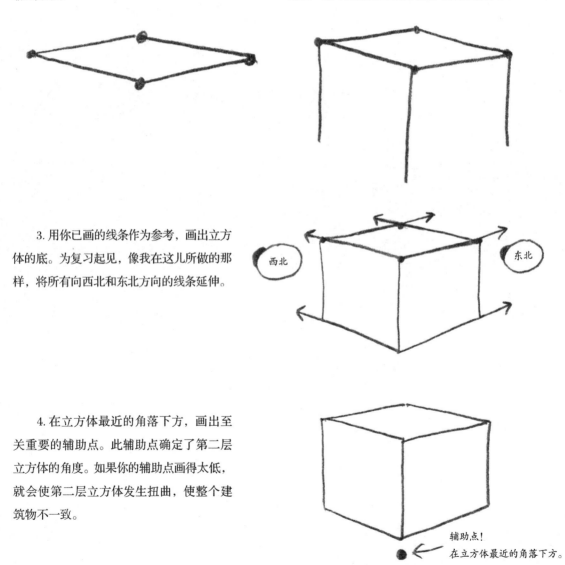

辅助点！
在立方体最近的角落下方。

5. 用你已画的一些线条作为参考，画第二层立方体向东北和西北方向延伸的两条边。我在画的时候会一直关注第一层立方体的几个角，尽量使第二层立方体的角度、线条方向和第一层保持一致。想一想你在驾车时，每分钟会瞥后视镜多少次，是的，做这个举动是用不着想的，因为这已扎根于你的下意识中了。我希望你们可以养成这个边观察、边对照、边绘画的习惯，就和你驾车那样舒适、自如。

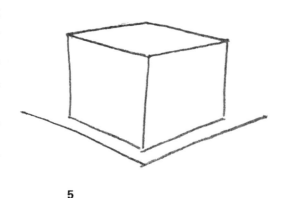

5

6. 看盒子顶上立方体的东北方向的角，并关注所有朝东北方向的线条。接着，拿起笔轻轻地依着那个方向画出线条，同时把这些线所成的角度也嵌入到你的记忆中去。经过几次这样的描摹练习，你就能很快地从立方体的左边、从角落的后面画出朝东北方向的线了。重复使用这个方法，在另外一边画出朝西北方向的线。看，这个建筑物的第二层立方体的顶画好了。还有一个我每次绘画都会用的方法：常常回归到那个原始的压缩正方形，一遍又一遍地试画压缩正方形相应的角度，然后大笔一挥画下我要的线条。

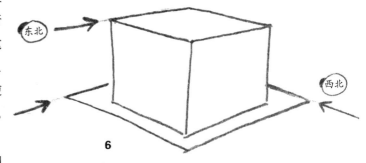

6

7. 完成建筑物第二层的立方体。朝着绘画罗盘箭头西北和东北的方向，仔细检查画中底面的各个线条。

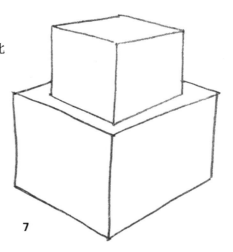

7

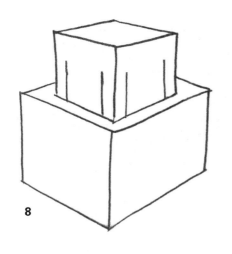

8

8. 在第一层立方体的两个面上，分别画两条垂线，就好像两扇门一样。要保证两条线是垂直的，是笔直向下的，你可以以画纸的边缘作为参考。你在画垂直线的时候，可以经常看看画纸的边缘，否则你会很容易将物体画得倾斜或者不稳。请注意，每一扇门近端的一边要比远端的那边稍长一点，这是用到了尺寸的概念。因此门的较靠近视线的部分要画得长一点，以产生它实际离你较近的三维幻觉。这也凸显了绘画的基本法则：要使物体看上去离你的眼睛较近，就要将其画得比其他物体稍大一点。

9. 为每一扇门画一条弧线作为门的拱顶。

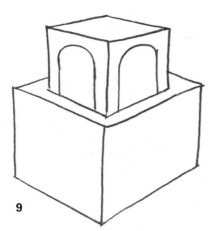

9

10. 为了让这个建筑物的立体感更强，为了让人们产生幻觉认为建筑物的入口是真实存在的，我们需要为这个门加上厚度。先来复习一下简单的厚度法则吧：

如果门是在右边的，那么其厚度也是在右边的。
如果门是在左边的，那么其厚度也是在左边的。

记住这个法则，诵读之，应用之。厚度法则对任何你要画的物体都适用——门、窗、洞或者入口等等。用心记住这个法则，它会帮助你去画一些更为复杂的图形，不会让你犹豫不定。

让我们先对右边那扇门应用一下厚度法则。如果门是在右边的，那么其厚度应该在哪一边呢？对，太好了。在右边。使用你的绘画罗盘线，向着西北方向，画出门口右边的厚度。

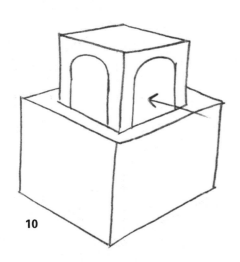

10

11. 画出外墙门的一条线条，注意它的上面是弯曲的，一扇门完成了。

12. 再看左面的那扇门。使用前面的方法向着东北方向，在入口处的左边、门的左侧画上厚度。

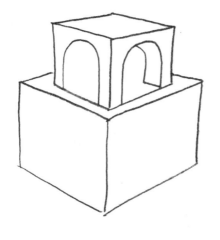

13. 擦去每扇门底部的辅助线。朝着西北和东北方向，适当画出两条线，建筑物的第一层就这样画好了。恭喜你，你轻松地创建了视觉上的错觉，让建筑物看上去有了一个门厅，或者说门里面有了一间房间。

14. 现在让我们再加上一些有趣的楔子，你可以把它们画成入口坡道、下班用的快速出口滑坡，或是孩子们玩的滑板坡道。这是一个告诉你三维图形很具魔力的好例子。在摊平的二维纸上，你可以不断地使用这种技巧来画各种建筑物、城市、森林，以至整个世界。一支笔、一张纸，加上你的想象和我教你的技巧，你就可以随意创建梦想中的世界了。

在建筑物两个侧面的底边上画两个辅助点。

15. 在建筑物左边画一个坡道。首先在建筑物第二层左边的墙上画一条垂直的边，这条垂直边与地面会交于一点。从这个点出发，向西南方向画一条线。在前面的课中，我们画投影的辅助线时，也常常会使用到这个方向，记得吗？注意，一定要朝西南方向画线，并和之前画的朝东北方向的线条保持一致，因为东北和西南方向的线条差不多是一样的，只不过方向不同而已。看看我画的例子吧，定会比冗长的文字说明要清楚得多。

西南

16. 完成坡道近处的边。

17. 朝着西北方向画两条线，这就是坡道的厚度了。请检查这个角度和之前所画的线条方向是否保持一致。

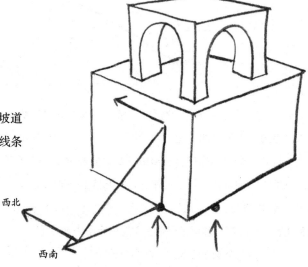

西北

西南

18.画坡道远处的一条边，注意要和坡道近处这条边的角度和方向一致。发现了吗？我在画斜面底部的时候，比其顶部稍微长了一点。你一定要记住，在绘画中尺寸所起的不同作用。我要重申，要使物体看上去近些，那就画得大些；要使物体看上去远些，那就画得小些。在这个案例中，我就将斜面的底画得长了一些，以增强其视觉幻觉——它离我们的视线更近一些，而斜坡的顶部被推向了画面的深处且离我们的视线远了一些。

经常使用这些绘画法则（尺寸、位置、阴影和影子等等）、绘画罗盘方向（西北、东北、西南和东南），你就能画任何物体的三维图了。

19. 擦去斜坡后面的辅助线。用你已画的东北方向的线条作为参考画右侧的斜坡（当你画新的线条时，眼睛要多看看那些你已经画好的线条，以使两者的角度保持一致）。记住：提防底线有向下跌的倾向，不要歪曲了。

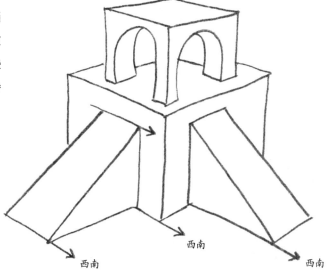

20. 在建筑物上方画水平线，定位光源，在所有背着光源的各个面上画上阴影。当你画建筑物时，以西南方向为参考画投影、阴影是再简单不过的了，只要延伸底面上的一条直线即可。然后擦去多余的线条和污渍。哇！你完成了第一次画建筑物的表演。祝贺你，干得好。

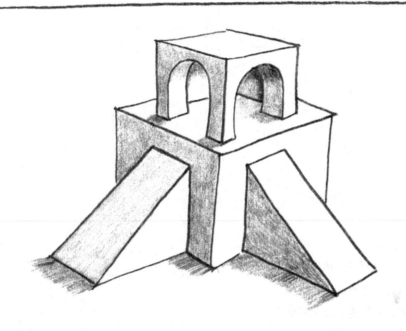

第七课：课外作业

这里是非常有趣的两层斜坡建筑物的变形。变形一，我试着将原来垂直的边向内收缩。对这个结果我非常满意，你也来试试。如果愿意，你可以画九层那么高。现在开始画九层的斜坡建筑物，把朝下逐渐变细改为朝下逐渐变粗，再把高层建筑物画成粗细交替的，怎么样？画成三层向内三层向外的，怎么样？你可以看出我的奇思妙想。这个有趣的练习有一千多种可能的变形。

在变形二中，我试着将压缩的各层改为有斜坡、门、窗，附有一些古怪压缩圆柱体的旋转阶梯的建筑物。这些画看上去要比它本身更为复杂。先画一个非常坚实的、尖尖的压缩正方形。记住，你画的第一个压缩正方形就是整幅图的参考模板。有了这个良好的开始，好好享受复制我的变形二，一次一条线、一次一个步骤这样的过程吧。现在，你已经有了足够的知识和技巧来画你自己要的画，用不着我来打断你了。耐心点，好好享受吧！

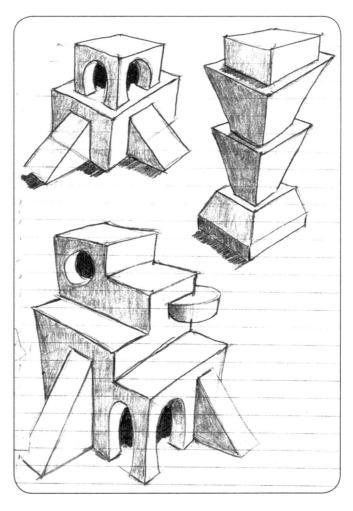

学生作品

看一下学生的作品，你会从中得到些灵感吗？

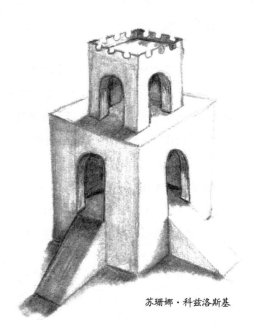

苏珊娜·科兹洛斯基

朱丽叶·爱默生

朱丽叶·爱默生运用了这一课中的几个原则，画出了她理想中的SPA。

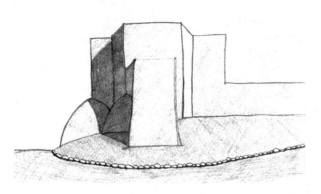

玛尼·露丝

玛尼·露丝的绘画技巧虽然还比较稚嫩，但她画的教堂却充满了个人色彩，真不错。

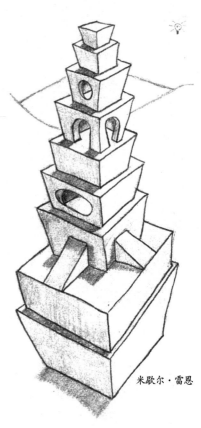

米歇尔·雷恩

第八课：好爽的考拉

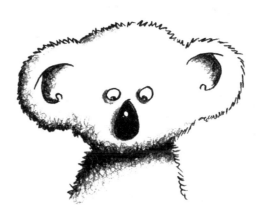

今天，我们先不顾盒子和结构，就凭我们的想象，来画一只考拉。会想到画考拉，是几年前我在澳大利亚巡回教学时受到的启发。在访问期间，学生们向我介绍了澳大利亚各种各样的珍奇宠物，一个学生还让我把一只考拉抱在了身上。另外他们还送了我不少呢，有针鼹鼠、折边帽蜥蜴、鸭嘴兽和一只小袋鼠。

于是，我每次都不得不在随身携带的速写本上画起动物来。当然，我还得教一个班级，教学生们怎么用绘画的九大基本法则去画这些奇妙的小生灵。在这节课里，我们就来画一只漫画考拉吧。今天的课程结束后，我建议你们去网上找三只真的考拉的照片，再用我将要教你们的方法去画画看。

1. 非常轻地画一排三个圆。

2. 在第一个圆上，画一些弯曲短划，从而使整条边有一种柔软且毛茸茸的肌理效果。

3. 继续在第一个圆上，画更多弯曲的短划，使之充满整个圆的左边，以产生一种有肌理的阴影的错觉。你可以利用肌理来画阴影。

4. 继续画下去。在第二个圆上，沿着圆的整条边画尖的短线条，以给人一种尖钉的错觉效果。

5. 把光源设定在纸的右上角的地方，在这个圆的左边再多加一些尖的短划。

6. 绕着第三个圆乱画一些线条，一些圆状的线条，就像绕着圆在周围盘旋一样，以产生凌乱的绒球的效果。继续探索这种用肌理作为阴影的方法。

7. 现在我们来上这一课——画考拉。先画一个淡淡的圆。

8. 轻轻地画出两只耳朵。

9. 轻轻地向下画出考拉的肩。

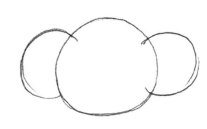
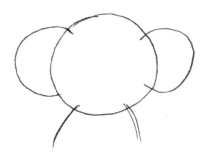

10. 当你在画它尖尖的鼻子时，记得要留出一个小小的白色区域，这就是高光部分，它会增加鼻子的立体感。在你要画其他动物时，如猫、狗、熊等等，都可以这样做。

11. 用迁移反射的思想来画考拉的眼睛，在每个瞳孔里留下一个小的空心圆。

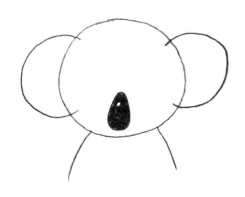
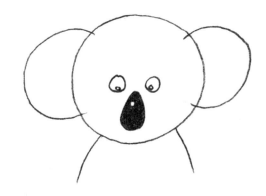

12. 让我们再凑近来看看耳朵部分。在我们对考拉耳朵的研究中，可以先在耳朵的上端，画一个"耳轮"。

13. 画出"耳壳"，且与耳轮相交。

14. 在耳朵的底部画一个隆起状，这是"耳屏"。

耳轮
12

耳壳
13

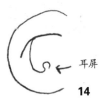
耳屏
14

有效的视觉交流是怎样的？这是一个很好的例子。我能够写出几页的内容来解释耳壳是什么，它位于何处，它像什么。或者我也可以在纸上画上一些线条，再一一指出它们是什么。现在伸出手指，轻轻地在你的耳朵上，顺着耳轮、耳壳和耳屏划过去。你知道了什么？我们人类的耳朵结构和考拉是一样的。事实上，所有陆上哺乳类动物的耳朵都有耳轮、耳壳和耳屏。在今后的绘画中，你可以将这个细节迁移到你想要画的其他动物上去。

15. 画右耳，其结构和左耳是一样的。

16. 回顾本课开始时你画的毛茸茸的球。注意，与浑身满是尖尖的钉状物的球的感觉相比，我是怎样画出皮毛似的柔软的感觉的。现在就在考拉的轮廓线周围画出柔软的毛皮肌理吧。

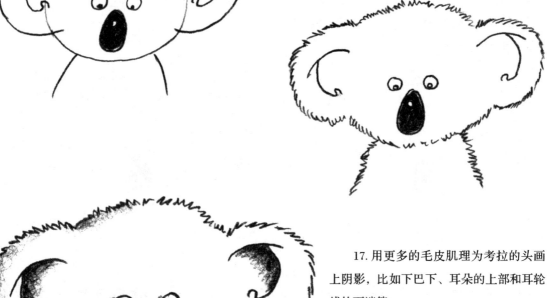

17. 用更多的毛皮肌理为考拉的头画上阴影，比如下巴下、耳朵的上部和耳轮线的下端等。

第八课：课外作业

你已经画了一只漂亮的小考拉，为什么停住呢？画下去，画一群小考拉！好好享受这群考拉。许多重叠的和不同尺寸的考拉，在画中看上去就像被推到了深处一般。你可以加深前面考拉的线条，使它们看上去和你的视线更近一些。在画面中，产生这种物体被推深或被拉近的感觉，就意味着你已经在绘画中成功地取得了三维的、有深度的视觉错觉了。换言之，开始入门了。

现在请看一看我在速写本上画的一群考拉的图画。

我突然有一个想法，请你在因特网上搜索自然界中考拉的照片。注意在现实生活中，它们的耳朵和鼻子的模样。再用本节课所讲的重要概念——肌理、阴影和重叠，把它们画出来，照片上的它们是不是有着更逼真的耳朵和鼻子呢？好好研究吧。

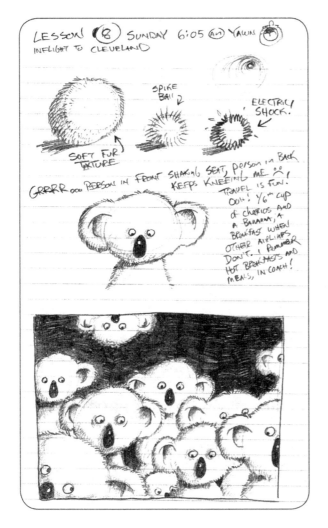

苏珊娜·科兹洛斯基用本节课的重要原则，画出了更真实的考拉。

学生作品

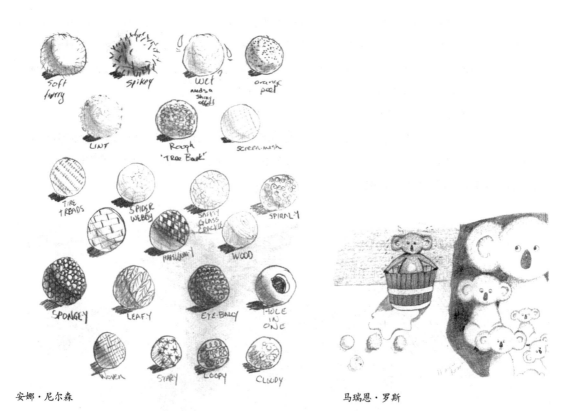

安娜·尼尔森

马瑞恩·罗斯

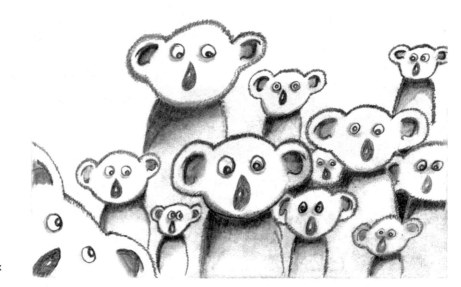

金伯利·麦克米歇尔

第九课：玫瑰

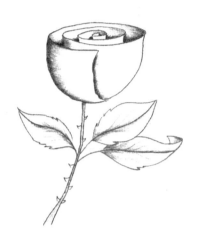

为了画好玫瑰，我们需要先来练习一下碗状的图形。我常常对学生说，音乐家以弹音阶热身，运动员以拉肌肉热身，我们美术家以画一些简单的基本图形、一些堆放的桌子、一些重叠的球，或者一碗宜人的麦片来热身。

1. 画水平方向的稍稍分开的两个辅助点。

2. 用压缩的圆连接这两个点。

这种压缩的圆是那些关键图形之一，是用来画出成千上万种图形的基础。与压缩正方形的重要性等同，它们能使你画出盒子、桌子、房子、马等等。是的，压缩的圆能使你画出三维的曲面：圆柱面、碗、玫瑰、一只幼崽、一顶帽子、一只水母。如我所画，用辅助点练习画一排六个压缩的圆。

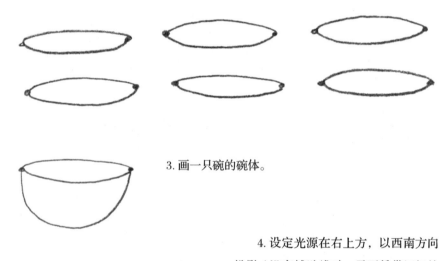

3. 画一只碗的碗体。

4. 设定光源在右上方，以西南方向为辅助线画出投影（没有辅助线时，需要凭借记忆绘画，注意不要画歪了）。画出碗的从暗到亮的调和阴影，以产生一个润泽、光滑的碗面。再在碗的里面，右上端的部分画上背光的阴影，看，是不是有一种强烈的、深度错觉的视觉效果了呢！即碗的立体感是不是更强了？那些调和阴影的细节，对你马上转换要画的玫瑰、百合、兰花或其他的花朵也是十分重要的。

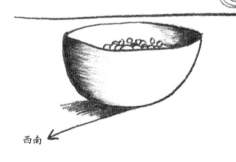

西南

5. 在画玫瑰之前，我想介绍你一种我称之为"窥视"线的重要概念。这个表达褶皱或皱纹的微小细节，将帮助你使玫瑰花瓣在三维空间中呈现含苞待放的状态。熟悉这一点的最好练习就是画既简单又好玩的"舞动的旗帜"。

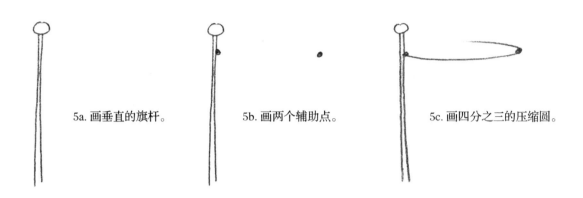

5a. 画垂直的旗杆。

5b. 画两个辅助点。

5c. 画四分之三的压缩圆。

5d. 画垂直且有厚度的旗子。

5e. 旗子前面底的边要画得比上面的边弯曲一点。因为旗子的底离开你的眼睛要远一些，所以通常会歪曲一点。

5f. 画"窥视"线，这也是这个练习中最重要的线。别看只有小小短短的一条，它却可以使画面拥有巨大的视觉效果。当然，它也要同时遵循重叠、位置和尺寸的绘画法则。

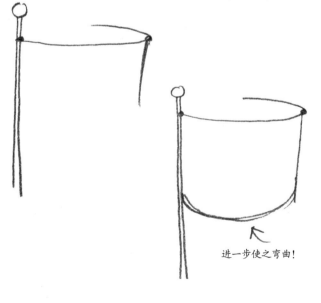

进一步使之弯曲！

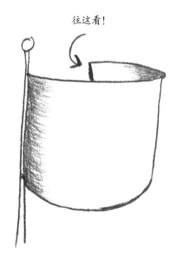

往这看！

91

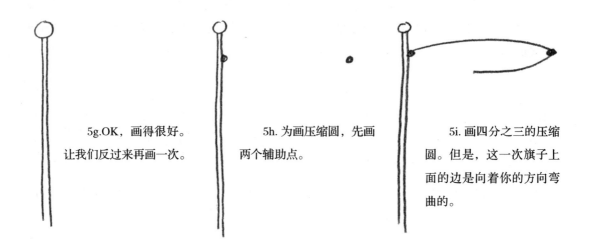

5g.OK，画得很好。
让我们反过来再画一次。

5h.为画压缩圆，先画
两个辅助点。

5i.画四分之三的压缩
圆。但是，这一次旗子上
面的边是向着你的方向弯
曲的。

5j.画两条垂直的线条。前
面的那条要画得稍长些，使其看
上去离视线更近一点。

5k.画一条曲线，表示旗子
前面部分的底。记住，这条线要
比你想象中的弯曲得多。瞧，弯
曲在这儿是你的朋友了。

5l.在靠近旗子底部后面的
角落处画一条更加向上弯曲的
线，和你刚才画的正好相反。你
可以将上面的一条曲线作为参
考，这样，弯曲的原则又用到了。
只是后面一条曲线要比上面弯曲
得更厉害一点。

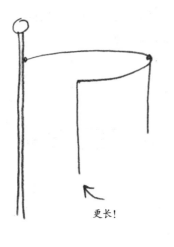

更长!

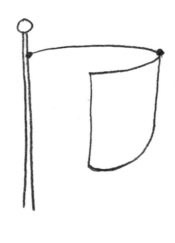

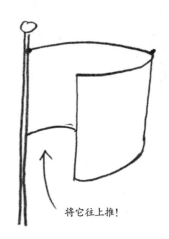

将它往上推!

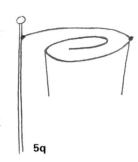

5m. 现在，我们对这面弯曲旗帜中的压缩圆作进一步的扭曲，这个练习可以直接迁移到画玫瑰中去。再画一根旗杆。

5n. 画两个辅助点。画朝着你弯曲的四分之三的压缩圆。

5o. 画压缩圆向里旋转。

5p. 完成压缩圆的旋转。自刚才的端点出发，一直向内画弯曲的线条，直到中间的地方停止。我们在后面画水波时，也会用到这个方法。

5q. 画旗子垂直的边的厚度。

5r. 画旗子前面的底，要比上面的边弯曲得厉害一点。

5s. 将后面的一条线向上推，让它弯曲，直到我们的眼睛看不见。

5t. 从里面边上的两点出发，画两条至关重要的窥视线。这就是"篷"的时刻，一个即在眼前的决定性时刻，这幅画瞬间跃入三维空间了。

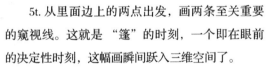

5u. 画角落阴影。一般而言，结构小一点的口子、裂缝、角落和缝隙的阴影会重一些。处理好这些细节，就能增强物体的景深感。

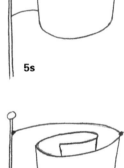

5m

5n

5o

5p

5q

5r

5s

5t

5u

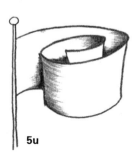

我知道，之前说的那么多只是这节课的一个热身练习。在画一只碗和三面独立旗子时，你们十分耐心，做得很好。我们现在将利用你们刚才学到的技巧来画玫瑰。

6. 先画一只压缩碗，再画花的茎。

7. 在玫瑰碗的当中画一个辅助点。

8. 自辅助点旋转而出，画四分之三的压缩圆，即玫瑰花瓣。

9. 继续旋转，这些旋转而得的压缩圆是被挤扁了的。这是一种扭曲的形状，也成为了三维空间中玫瑰的蓓蕾。

10. 在花瓣中心的地方完成旋转。擦去多余的线条。

11. 画玫瑰花瓣中央部分的厚度和第一条窥视厚度线。我们几乎到了"篷"的时刻了。

12.画出另外一条窥视线。 13.画出余下的厚度线。 14.画角落阴影。注意,我着
"篷!",玫瑰花瞬间有立体感了。 重加深了玫瑰花瓣边缘的阴影。

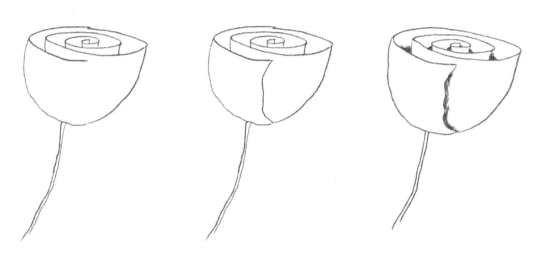

15.将光源设定在玫瑰花的右上方,调和每个弯曲面背面的阴影。在茎上加一些刺,并画上叶子。

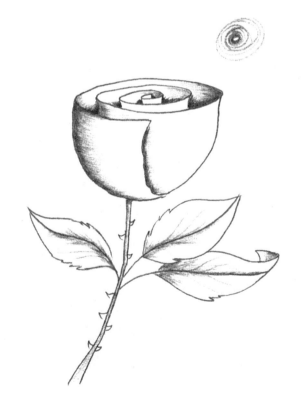

第九课：课外作业

看一下我速写本上的画，希望你可以得到启发，并试画有着六支玫瑰的花束。如果你真的喜欢这六支玫瑰的花束，请匀出 20 分钟的时间，在网上看我们的电视教学课吧（www.markkistler.com）。

学生作品

学生画的这些极妙的画。受到启发了吧,去画!画!画!画!

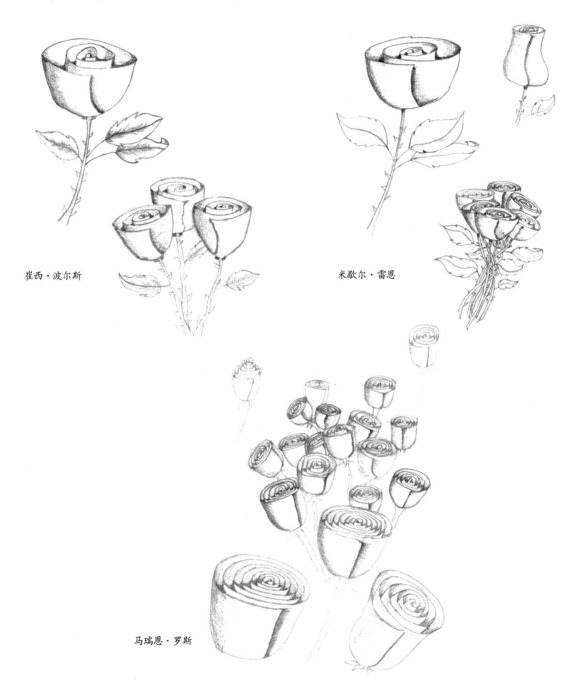

崔西·波尔斯

米歇尔·雷恩

马瑞恩·罗斯

第十课：圆柱体

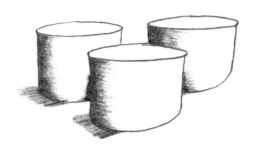

在前面的几节课里，我们攻克了球体和球体的几种变形，又充满自信地画了立方体和立方体的几种变形。下面我们将学习另一个构造模块：圆柱体。

1.为画一个压缩圆，画两个辅助点。

2.画一个压缩圆。

3.画两条互相平行的垂直线，得到圆柱体的边。

4.画一条曲线，作为圆柱体的下底面。注意，下底面的曲线要画得比上底面弯曲一点。下底面的这条曲线，同时用到了两个关键的绘画概念：尺寸和位置。

5.画后面的两个圆柱体。在上底面中心的左上方，定位压缩圆的两个辅助点。

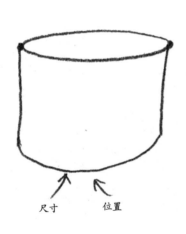

尺寸　　位置

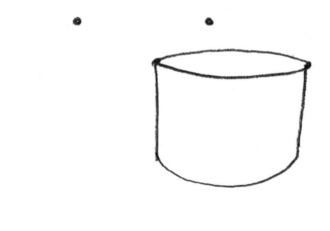

6.完成压缩圆。

遮住后面的圆柱体。

7. 画第二个圆柱体的两条边。其右面的一条边塞在第一个圆柱体的后面，使用重叠法则，产生深度的视觉错觉。

辅助点

8. 画一条曲线作为第二个圆柱体的底，由于透视关系，这条曲线要画得更"翘"一点。有些人在画这条线时，会自然而然地和第一个圆柱体下底面的一个端点连接起来，我不知道这是为什么，但就是有不少学生会一再这样做。为了避免这种情况发生，我在第一个圆柱体的左边，安放了一个线条位置的辅助点。

9. 画第三个圆柱体。在第一个圆柱体上底面中心的右上方画两个压缩圆的辅助点。

10. 画压缩圆。注意，我的第二排圆柱体画得比第一排圆柱体要小了一点。使用重叠、尺寸和位置三个绘画法则画好第三个圆柱体。

11. 画出水平线，设定光源。我喜欢在加阴影的过程中，先加深所有的角落阴影。

12. 画好三个圆柱体。在背着光源的地方，画上投影，注意投影是朝西南方向延伸的。

第十课：课外作业

好，现在我们准备开始用今天所学的来画现实世界里的物体。到厨房去，取三个汤罐头、三个苏打罐头和三只咖啡杯，它们的大小尺寸都是一样的。将这三种物体分别按刚才画的位置放在餐桌上。

在静物前面的椅子上坐好。注意这些罐头的顶，并没压缩到像我们所画的那样。这是因为你视平线的高度比我们绘画时所想象的位置要高。试着向后退一点，你的视平线就低了一点，继续向后，直到你看到的罐头顶和所画的那个压缩图形相似。继续降低视平线的高度，直到你看不到罐头的顶为止。

现在，请站起来看看压缩罐头的盖子发生了什么变化：它们变得开阔了，随着你视平线位置的提高，

它们会越张越大，直至整个圆。

理解了绘画的九大基本法则，就如同获得了一种绘画方法，你可以在任何场合来画你所看到或想象出来的物体。好，拿起九个不论大小尺寸的罐头或杯子，把它们放在餐桌的远端，摆放位置由你来定。然后，拿好铅笔和速写本坐在餐桌的另一端。观察桌上的静物，把你看到的画下来。请随意在罐头下面垫上一个盒子，把罐头抬高，使罐头顶部的压缩透视更厉害一点。

当你在画所见物体的时候，请牢牢记住我们一直提到的绘画九大法则，并将其运用到观察、绘画中去。你会发现，将二维的纸变成三维的效果是那样的轻而易举。

要点：在画想象的或来自现实三维世界的物体时，你总会用到绘画九大法则中的两个或三个，毫无例外。在本课中，我们就运用了压缩、重叠、位置、尺寸、阴影和影子。

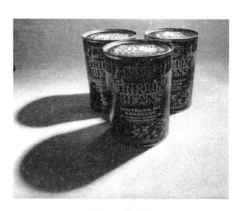

摄影：乔纳西·利特

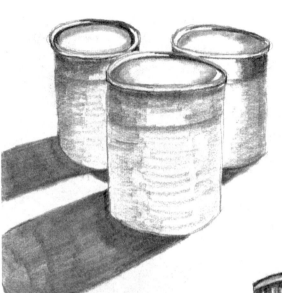

学生作品

 看一看学生苏珊娜·科兹洛斯基在她的画中是怎样来探索改变眼睛水平线的。

第十一课：互相重叠的圆柱体

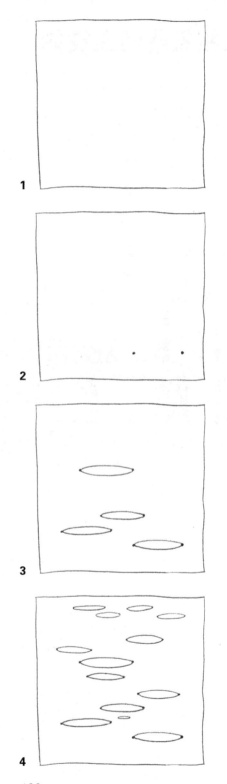

1

2

3

4

有没有发现都市里的房子其实就是圆柱体互相重叠的结果呢？在这节课中，我将和你一起探索互相重叠的圆柱体的画法。我们需要用到的技巧是重叠、压缩、调和阴影和角落阴影。在实践这些技巧的时候，我们要透过物体表面，更深层次地去理解绘画的九大法则。请看前一页上的图例。

根据九大法则，这张图例看上去是不是非常美好且有条不紊？近看最低的圆柱状的塔，根据我们对那些法则的理解，应该离我们最远，是吗？这就是一些绘画法则比另一些绘画法则更具视觉冲击力的例证。最低的那个较小的圆柱状的塔在比较近的地方，因为它重叠在其他一些较大的塔的前面。重叠常常胜于尺寸。

请看后面图中两个翱翔的圆柱体。较大的那个可能较近，也可能较远，因为我们没有参考物可以为它定位，所以它的位置有点含糊不清了。另外，它并不重叠于其他物体，孤立存在，同时它又没有投影，所以也无法表明它是在另一个物体的上方或是旁边的。在这种情况下，它的尺寸并没有告诉我们它的位置。现在，我们来作一个比较，请看那个在左上方的较小的翱翔着的圆柱体。因为它和另一个圆柱体重叠，并投下了阴影，因此我们能确定它是离视线较近的。如果我把上面那个翱翔的盘子画得明确一点，直接告诉你它是在另一个塔的前面一点或后面一点，你就不会出现视觉混乱，能很清楚地知道它的具体位置了。

理解了绘画九大基本法则的关系，可以帮助你在绘画中确信地、有效地解决定位问题。我们在后面几课还要学习更多有关定位的知识，以消除当我们在画云、树和两点透视的城市时，所遇到的因定位不清而产生的迷惑。

马上开始画吧。

1. 画一个大的画框，可以让其占满整张速写纸。有时候，把你的画置于一个画好的框里面，也是很有趣的。我就是这样把考拉、球体和那些塔画在框里的。

2. 用辅助点画第一个压缩圆。

5

3. 画出更多的压缩圆：有的大，有的小。

4. 在画压缩圆时，让有些置于画框高一点的地方。

5. 再画一些压缩圆，并允许其中的部分越出画框。这些窥视的圆柱体有一种非常好的视觉效果。在我以前教过的学生中，有些已在为"DC漫画"和"奇迹漫画"工作，有时我会去找他们聊天，并把他们的一些思维方式及绘画技术和我正在教的学生们分享。我反复听到的最有价值的提示是：在定位物体时，可以允许其稍稍越出边框。例如，他们在绘制《蜘蛛人》和《绿巨人》时，总会把片中的人物有时画在框内、有时部分地移出框外，例如一只手、一个肩膀，或者部分的脸等等。

6

6. 从最低的那个压缩圆开始，画一些垂直的边。当你像这样画出全景时，先画下面物体的细节总是一个好主意。为什么呢？因为最低的物体通常会去重叠画中另外的物体。如果你正在绘制的是一个星球，那就不一定要先绘制最低的物体了（想一想《星际迷航》的开头部分以及《未来世界》或者《星球大战》的太空景象）。另外假设你要在一个场景内画一群飞鸟，那么在框内画得最高的鸟，通常会被画得大一些，且还会重叠框中另一些较低、较小的鸟。在这两种场景中，重叠胜过了九大法则的其他法则。

7

7. 继续画最低一行圆柱体中垂直的边。

8. 把注意力集中在重叠上，自下而上为每一个压缩圆画出重要的窥视线。

8

避免两直线排成一行。

线条上移一些。

稍作移动。

小心：避免画出这样的边（见左图）——两个塔（我将这些圆柱体称之为"塔"）像图中这样并排在一起。

一旦画成了这样，也不要着急，你可以试着擦去一个塔的一边和压缩圆的一头。稍稍延伸压缩圆那个被擦去的一头（即开着口的一头），使它和画中其他的塔重叠，这个塔在另一个塔的后面或者前面都可以。这种"抵消"物体的方法足以使物体的边界线不相互并排，这是个很有用的小贴士。

9. 在框中，自下至上画好所有的塔。

注意：在你画这些塔的时候，会遇到一个小问题。那就是当你把画图的手移上去画高处的塔时，会弄污下面的塔。一种简单而实用的方法是，将一张干净的纸放在已画好的那部分上面，再把手压在这张纸上，画其上面的内容。然后拿起纸放到高一点的地方。切记不要用手去推这张纸。我每次在画铅笔画或钢笔画时，都会用到这个保护方法。

开始画顶上塔的角落阴影。往下移时，使用纸片保护技术。在画细节的过程中，你得小心避免弄污了画面。我讲不出发生了多少次这样的情况：画了三十多个小时的画，居然在画顶部细节时弄脏了画面，那是很让人沮丧的。

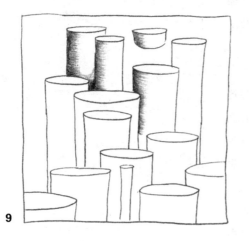

9

10. 完成所有塔的调和阴影。

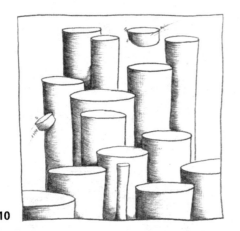

10

第十一课：课外作业

在取得"画塔成功"后，让我们回过来练习，再次实践压缩圆、尺寸、位置、阴影、影子和厚度。让我们来画有许多洞的地面。看，因为压缩圆是在地面上的，因此这些洞的厚度都在压缩圆的顶部。这是一个好玩的课外作业。

学生作品

这是学生在本课中所作的画，希望能鼓励你每天坚持不断地练习。

崔西·波尔斯 米歇尔·雷恩

安娜·尼尔森

第十二课：用立方体构建物体

让我们概括一下这30天的历程，我们已经到哪儿了？你已经掌握了怎么画球体、多个球体、堆放的球体。你已经学会了画立方体、立方体的各种变形、堆放的立方体和桌塔。最重要的是，你学会了怎么应用罗盘方向：西北、西南、东北和东南。你将会使用这些技巧，来画那些更为常见的物体。在这一课里，你将先画一幢房子，再画一只盒子。

1. 画一个淡淡的立方体。

2. 取底部右面一边的中点为辅助点。

3. 自这个辅助点出发，向上画一条淡淡的垂直线。这将是要创建的房子屋顶的辅助线。

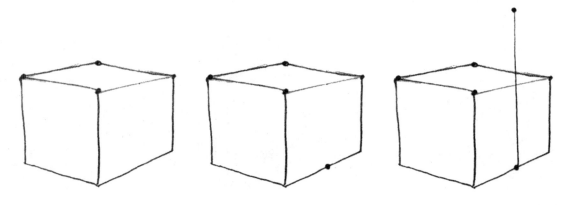

4. 如图将立方体右面的两个点与辅助线顶点连接，得到斜坡前面的两边。注意前面一条边要比后面的稍长一点，这是尺寸和位置产生深度的一个很好的例子。屋顶的近处部分较长，看上去较大，因此形成了离视线较近的幻象。

5. 用已画的线条作为辅助，画屋顶的脊。画屋顶的脊时要十分小心，注意不要把它画得太高了（如下 5b 所示）。这是初学者常有的问题，为了避免这个错误，在画的时候可以常常将西北方向的线作为参考。

不！太高了！

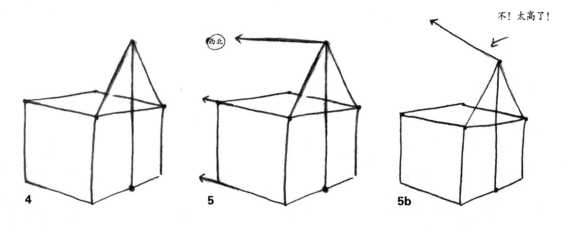

4

5

5b

6. 画屋顶远处的边，使之与前面边的倾斜度相匹配。我画房子的时候，会刻意将远处边的倾斜度处理得比近处低一点，以形成景深感。

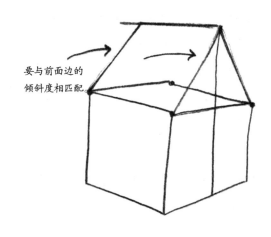

要与前面边的倾斜度相匹配

这其实就是两点透视，在以后的章节中，我会更多地涉及到这个透视法则，我很希望可以提起你们对新知识的兴致、对绘画的兴趣。

请看下图，图中的延伸线分别朝罗盘的西北和东北方向延伸，并渐渐消失在了房子两侧的灭点，那是多么有吸引力呀。事实上，在画三维图形时，你已经有效地使用了两点透视的知识，只是你自己还不知道呢！

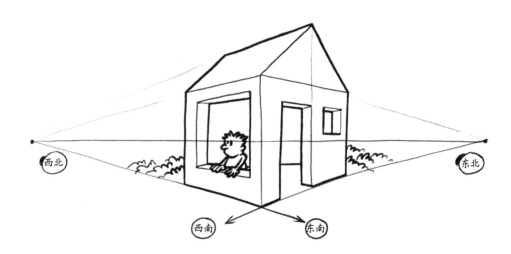

我并不想用冗长的文字来向你解释两点透视的原理。但你看，我们一路走来，你已经在不断地使用它，并将其用到自己的图画中去了，不是吗？是不是很吃惊？更多的是意外和惊喜吧！

与此相仿的是我虽然可以在手提电脑上随意打字，但对计算机怎么运作的机制还所知甚少；你能够安全地驾驶车子，但对发动机怎么工作的也并不知晓；同样，你会（你已会）成功地学会画一些基本的形状，但是可能还不知道其背后的原理。我并没有强调你现在就应该懂得灭点等透视的知识，因为你会在后面的学习中接触得到。我更想说的是现在有太多的书籍和绘画学习班在不断地、一个接一个地、直接或间接地给学生过量的、枯燥乏味的绘画信息，这并不能让学生轻松投入，亲自体验画那些基本图形时应有的乐趣。信息负载过重而带来的焦虑，会打击刚开始学画的学生，他们自然会气馁，甚至放弃。

他们体验失败，积累错误，于是他们就觉得自己没有绘画天赋，没有学好绘画的能力。事实的真相是学习绘画与才能根本没有关系。在前面的几课里，你是不是已经亲身体会到这一点了呢？

在我30年的教学生涯中，我已经找到了引导那些对绘画感到害怕的学生们的最好方法，就是给予他们瞬间的成就感。瞬间的成就感能让他们感到愉快，充满热情和激发兴趣。更多的兴趣能鼓励他们去做更多的练习。更多的练习会产生信心，而信心又能使学生们拥有更多的学习愿望。我称此为"自我永久学习的成功循环"。

从前面几节课里，我们已经可以看到，绘画绝对是一种学得会的技能。更有甚者，学习绘画也能戏剧性地增加你与人的交流，反过来这还将对你的人生起到异乎寻常的影响。我亲眼目睹了这种影响，比如我的许多学生他们都充满了各人自己的潜质，并成为了富有创造性的教师、工程师、科学家、政治家、律师、医生、农艺师、NASA航天飞船工程师、顶级美术家和动漫画家等等。

7. 在房子上方画水平线，定位光源。擦去多余的辅助线。

8. 以你已画的西北方向线作为参考，在屋顶上勾画几条淡淡的辅助线，为接下来画瓦片做准备。在地面上朝西南方向画上投影。在屋顶基底处加深阴影。阴影和投影可以帮助你建立房子的立体感，请认真描画。

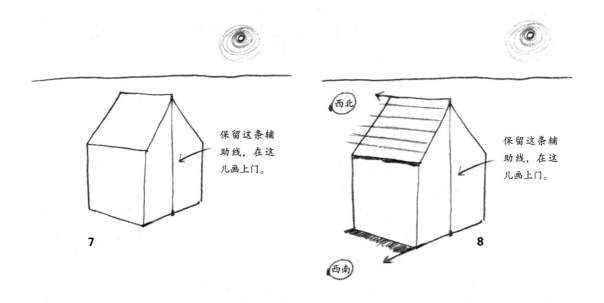

保留这条辅助线，在这儿画上门。

7

西北

保留这条辅助线，在这儿画上门。

8

西南

9. 画屋顶上的瓦片。看，我们已经完成了一个简单的房子了。还要注意什么？靠近视线的瓦片要画得大一点，越往后越小，这样可以营造景深的效果（我已反复强调）。画上窗户，注意窗框要和墙边平行。对于门也是这样处理。再画门的两条垂直线，注意要和房子的中央及右边的垂直线保持平行。继续画，在画面中加上令人愉悦的草丛和灌木。

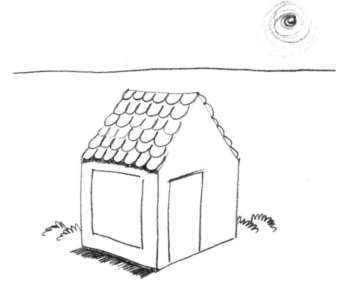

10. 加上窗和门的厚度。画好阴影，完成这幅画。画得好！你画好大草原上一座漂亮的小房子啦。

第十二课：课外作业

懂得怎样画诸如立方体、球体等基本图形后，让我们再来试试画现实世界中的物体吧，这也是本书的主要目的之一。请看学生米切尔·伯罗斯画的信箱，那么你自己也画一只吧。

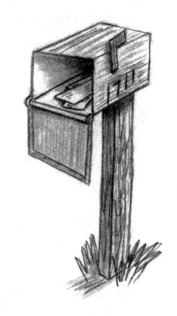

现在就让我们把立方体转换成一个信箱，首先我们把立方体的左面或右面作为信箱的正面——这个主要由你来定。又来了，信箱外立面近处的棱要画得比远处的稍长一点，这又是一个尺寸形成景深的例子。看到信箱里的阴影了吗？这个阴影的细节告诉了我们信箱里有信件存在呢！画上更多的细节，完成你的信箱习作。再看一些小细节——邮政旗子、信箱柱子、街道地址，还有特别的木材肌理。看，一幅完美的画完成了。

设想肌理是一块蛋糕上的冰花，那你画的就是一块蛋糕。瞧，肌理增加了物体表面的视觉感受，这些物体可以是：猫的毛皮、街道上的卵石、鱼的鳞片等等。肌理是加入你画中的可口"美味"，是为你眼睛提供的甜点。还有一个辉煌的、鼓舞人心的肌理例子是在克里斯·冯·阿尔斯伯格的《什么都能画》一书中的，看一看这本书，你会激动得说不出话来。

学生作品

这是学生在本课中所作的画，希望能鼓励你每天坚持不断地练习。

金伯利·麦克米歇尔

第十三课：相连接的房子

我原本要把这个"相连接的房子"作为第十二课的课外作业。然而，我又意识到它在绘画教学方面很有价值，所以决定将其自成一课。我只会把我喜爱的课题纳入书中，希望你也会喜欢。

1. 先按照第十二课所教的画一个房子。

2. 以西南方向线作为参考线，画出房子左侧地面的地平线。

3. 继续以西南方向线作为参考线，画出另一条西南方向线，形成墙顶。

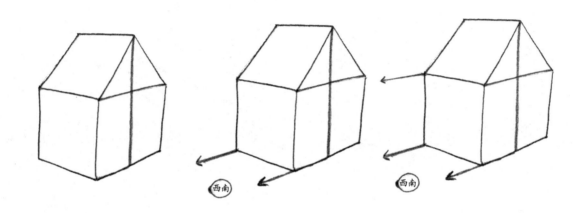

4. 将两条西南方向的线垂直地连接起来。再向西北方向画一条线，形成地面左侧的边。

5. 以你刚才画的那条线作为参考，向西北方向画线，以形成墙顶。

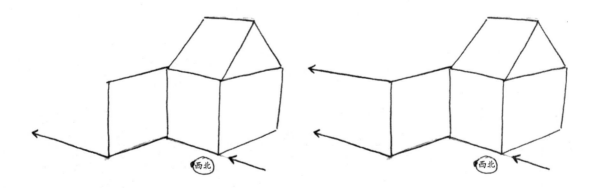

6. 画远处左侧垂直的墙。取此墙的底部中点为辅助点。

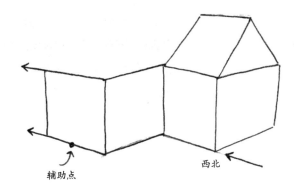

7. 自所取的辅助点向上画一条垂直的辅助线，定位屋顶的最高点。

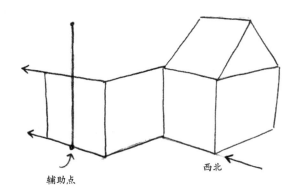

8. 画屋脊，记住一定要让近处的边明显长于远处的边。向东北方向画一条线，完成屋顶。擦去多余的线条。

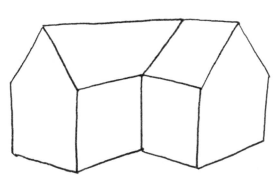

9. 用你已画的线条作为西北和东北方向的参考线，轻轻地为屋顶画上几条参考线。加上门、窗和汽车间。在画这些细节的时候，你要时常注意它们的方向——每一条线都要分别与西北、东北、西南和东南对齐。

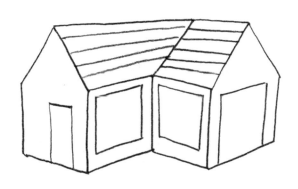

10. 完成你的新屋，好激动呀！等等，还没结束，还要再为房子画上阴影和影子，特别是屋檐的投影，记得要画得明确和深一点。人行道和汽车道是严格按照方向辅助线画的，这是一个非常难的元素，但我已在没有给出辅助线的情况下放手让你们画了，是的，我对你们很有信心！当然，你也可以借助几条辅助线按自己的方式来画，并随心所欲地加入一些树、灌木，一切你想得到的细节都可以，为什么不呢？

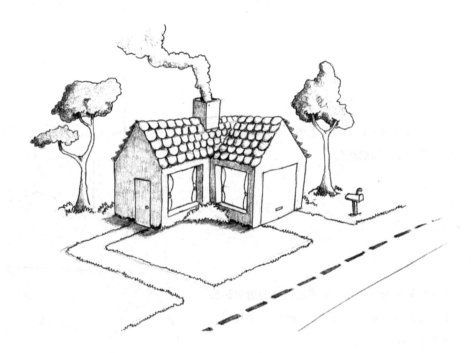

第十三课：课外作业

　　在你开始自己创作之前，请先跟着我描摹三遍。"什么！"你会震惊又恐怖地叫起来，"描摹？那不是作弊吗？不，不，不，我不答应。"30年来，我一直为鼓励学生描摹而受到抨击。我鼓励学生描摹超级英雄漫画书，星期日漫画，杂志上的脸、手、马、脚、树和花的照片。描摹是一种极好的去理解如何更好地将线、角、曲线和图形组成画面的方法。你想想，文艺复兴时期任何一个伟大的艺术家、画家、雕塑家——拉菲尔、列奥那多、米开朗基罗——他们都有过描摹的经历，并从中学习如何绘画。我已经和我在迪士尼、皮克斯公司、PDI、梦工厂的同仁们讨论过这个古老的美术教学问题了，他们中的每一个都毫不犹豫地回答说，描摹大师的作品绝对有助于他们在美术学院的学习。

金伯利·麦克米歇尔

第十三课：课外作业 2

为了此项研究，请你访问我的网站，点击名为"豪华的房子第二级"的视频教程（the video tutorial entitled "Deluxe House Level 2"），在你跟着画的时候，请做好多次按暂停键的准备。

金伯利·麦克米歇尔

学生作品

请看几位学生的画，比较他们各自不同的特色。大家上的是同一堂课，却有着明显不同的效果。你们每个人，都在形成各自独特的风格，与众不同地诠释着这些课程和周围的世界。

米切尔·伯罗斯

苏珊娜·科兹洛斯基

第十四课：百合花

今天，为了奖励你在之前画"相连接的房子"的良好表现，就来享受一下画优美的百合花吧。这一课将强调一条重要的线条：S 曲线。在这一课后，我要你带着速写本在你家周围记录下有 S 曲线的六种物体（树干、窗饰、花茎、婴儿的耳朵、猫的尾巴）。你会惊奇，一旦你睁开艺术家的眼睛，周围的一切是那么的富有美感，似乎每一样都可以进入你的速写本。这个练习将帮助你明白，S 曲线对我们的美学世界是何等的重要。

1. 先画第一条优美的 S 曲线。

2. 在第一条 S 曲线后面，再画一条短的 S 曲线。

3. 在两条 S 曲线上面画一个开口的压缩圆以生成花瓣（在之前的课里，我们有详细介绍过压缩圆的画法）。

4. 在第三步的基础上将开口压缩圆稍作改变，画出花瓣的尖唇。再如图画出花钟——花钟是向下逐渐变细的。你现在有没有意识到，或者你已经注意到，在绘画过程中"逐渐变细"是又一个非常重要的概念。比如孩子的手臂，从肩膀到肘部，从肘部到手腕是在逐渐变细的；比如树干，从根部到树枝也是在逐渐变细的；还有家里金鱼的鳍、起居室的家具、手中马提尼酒杯等等，都是由逐渐变细的曲线所组成的。

5.画花钟底部的那条曲线。这儿我们用了轮廓线的概念。弯曲的轮廓线界定了形状，给出了容积（轮廓线将在下一章节中详述）。注意花钟的近端要画得低一些、弯曲一些。在花钟的中间处画种子荚。

6.再画两条 S 曲线作为叶子的上端。

7.用稍微夸张的 S 曲线画叶子的底。注意我是怎样将玫瑰花一课中卷角的画法运用到这里的，把叶子的角卷向后面。确定光源的位置，加深角落阴影。这是从二维画面跳到三维空间的瞬间。

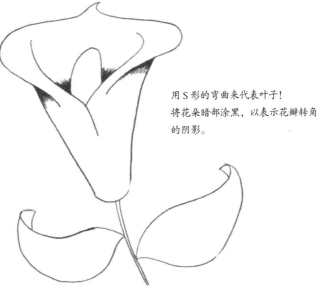

用 S 形的弯曲来代表叶子！将花朵暗部涂黑，以表示花瓣转角的阴影。

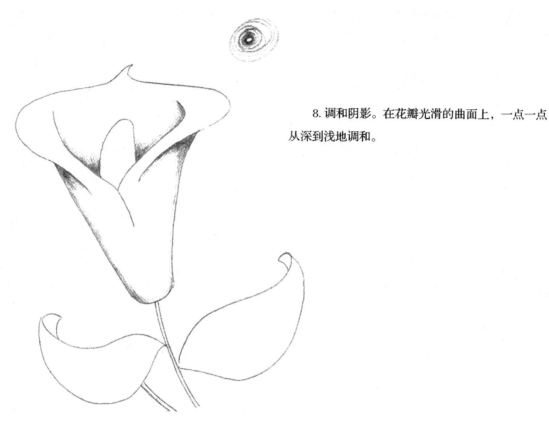

8.调和阴影。在花瓣光滑的曲面上，一点一点从深到浅地调和。

9.再多画几朵。看，一整束百合花画好啦。等一等，我还有一个有趣的想法：扫描你所画的百合花，再用电子邮件发送给朋友们，怎么样？当然，也请发一份给我噢，我的邮箱地址是：www.markkistler.com。

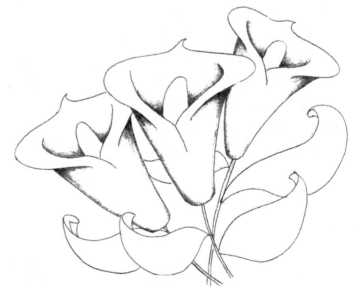

第十四课：课外作业

看一看玫瑰和百合的简单变形，并试着画一些这样的图形。别忘了再为这些图形做一些属于自己的、独特的变形。

变形百合花！尝试一下……

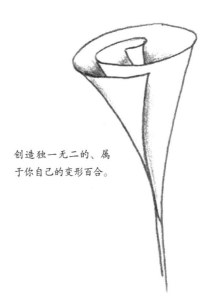

备忘录

　　向你推荐一本你必备的书：米切尔·伽涅的《奇异的植物》。那本书里的画真的非常棒，它能激发人的创造力，特别是那奇妙的阴影。这本美术家的大作，令人爱不释手。你还可以去读格日姆·巴斯的《动物界》，里面的奇花异果，也定叫你入迷。

创造独一无二的、属于你自己的变形百合。

第十四课：课外作业 2

请带着速写本，漫步在你的家里、花园中或办公室里，记录、速写下你所见的 S 曲线和逐渐变细的曲线，至少要画六个物体或地方。

学生作品

我是如此享受学生的作品，也邀请你一起观赏，并鼓励你一起来画。画，每天都画。

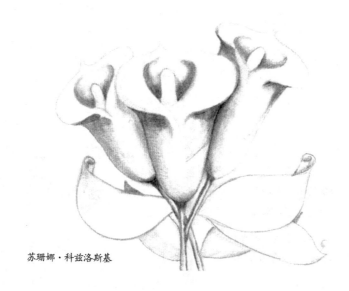

苏珊娜·科兹洛斯基

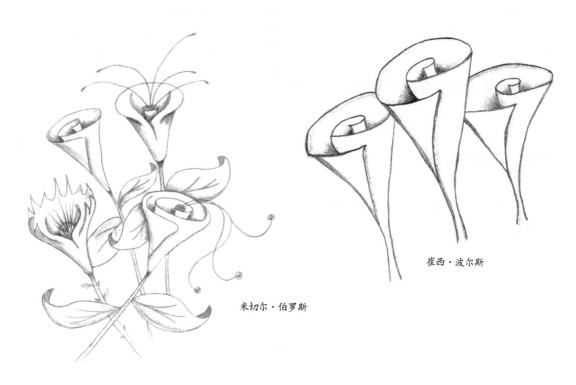

崔西·波尔斯

米切尔·伯罗斯

第十五课：管状物

要画好弯曲管状的物体，诸如火车、飞机、汽车、树木、人或者云彩，就需要掌握轮廓线。当你画人像时，轮廓线尤为重要。手臂、腿、手指、脚趾，几乎人的任何部分都要用到轮廓线。

轮廓线包住了一个弯曲的物体。它们给予物体以容积和深度，界定物体的位置。物体是离开还是移向你的眼睛？向上翻起还是向下卷起？物体有否皱纹、破裂或有否特别的肌理？轮廓线能回答所有这些问题。同时，轮廓线也是帮助物体产生立体感的重要因素之一。在这一节课里，我们将要练习画有轮廓线的管状物以及如何用它们来控制方向。

瓦德·麦克斯基

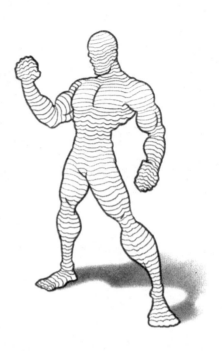

1.画一个绘画方向的参考立方体。

2.以东北方向为参考，画一条淡淡的辅助线。

3.画一个辅助点，以帮助确定管子末端压缩圆的位置。

4.如图画垂直的压缩圆，以此作为管子的一端。

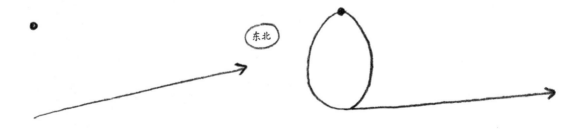

5. 用你已画的东北方向的线条作为参考，画管子的厚度。从垂直的压缩圆的最高点出发画这条直线。请注意这条线要比下面的那条线倾斜得稍微少一点，这是为了使管子有一种景深感，即离眼睛越远其角度越小。这是绘画九大法则中的尺寸法则。另外有一个知识点想先和大家说一下，那就是这两条直线最终会消失在远处的灭点，以后我们会谈论到这个话题。

6. 管子远端的曲线要比近端更弯一点。当物体逐渐远离我们眼睛的时候，尺寸法则不仅会把物体缩小，还会扭曲图像。这样，远的曲线就会比近的曲线更弯曲一点。

7. 画管子表面近处的轮廓线。注意，它们离我们的眼睛越远就越弯曲。

8. 画好所有的轮廓线。

9. 为了产生管子是空心的错觉，我们要在管子的里面画轮廓线。从初始的那个压缩圆的最外边缘开始。这些里面的轮廓线也是离眼睛越远越弯曲的。

10. 设定光源位置。根据管子里面轮廓线的方向，为管子内部加上阴影。

倾斜得稍微少一点。

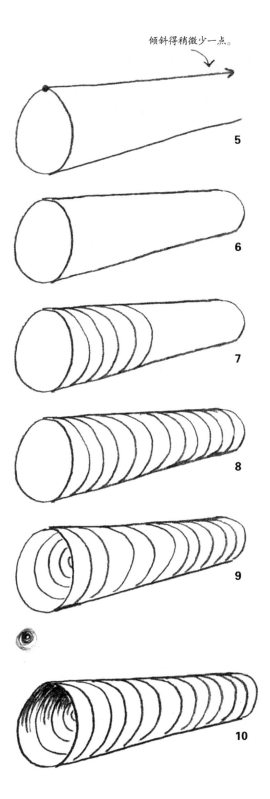

131

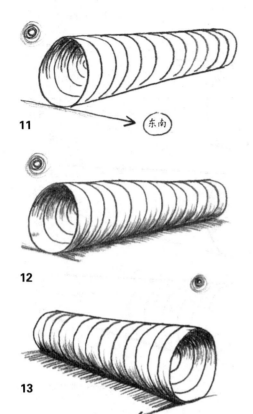

11. 以东南方向的线条为参考，画上投影。

12. 用弯曲的轮廓线作为方向参考，为管子画上阴影。用轮廓线为管子画阴影的技术是产生肌理和三维形状的一个极好的方法。

13. 以西北方向的直线为辅助线，画本课的第二个管子。方法和画第一个管子一致。取一个辅助点，画垂直的压缩圆。以西北方向画管子的厚度，前大后小。在管子的外面画轮廓线。瞧！你画的第二个管子，是正对着第一个管子的。轮廓线对界定物体的方向和在纸上的位置是非常有效的。画第二个管子的阴影，注意光源是从右上方打下来的。

第十五课：课外作业

让我们做一个视觉实验：找一个空的纸巾硬纸筒。用黑色的记号笔在纸筒的表面，从一头到另一头，画上一排间距为 2.5 厘米的点。画好后整个硬纸筒看上去就像有一排铆钉或拉链。现在，从每个点出发绕纸筒一圈后再回到原处。这是容易做到的，但要注意在画的时候一只手要稍微用点力地捏住纸筒，另一只手拿笔放在之前画的点上，就这样边画边转，要确保画到每一个点。重复以后，纸筒上会出现许多个环。

将双手向前伸直，水平握住这个纸筒，此时你会发现在面前出现了许多条垂直的线。再将纸筒的一端慢慢向你的眼睛转过来，看，垂直线开始弯曲，变成了轮廓线。我们继续来做实验，将这个纸筒从中间弯转一下，再前前后后、上上下下地观察，看轮廓线是如何以不同方向在纸筒上"爬行"的。请参见我在下面画的速写，观察和思考轮廓线是怎样来控制纸筒方向的。

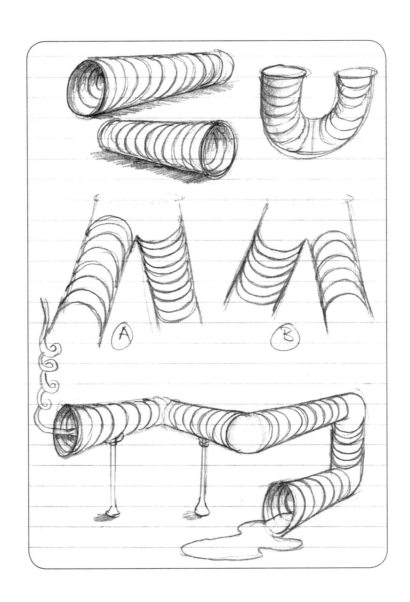

1.这里，我将向你们展示轮廓线的推拉效用。画第一个图，我要把他的左腿画得像是朝我们走来一样，而右腿又是向后伸的。我仅改变了轮廓线的方向就做到了这一点，跟着我一起来试试吧。

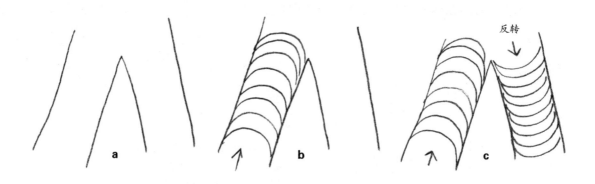

2.现在，我在第二个完全一样的图上，把轮廓线反了过来。看看发生了什么？两个图像的运动方向完全相反了，是的，就是这些轮廓线，让我们产生了三维错觉。在你的速写本上画上这个轮廓管。

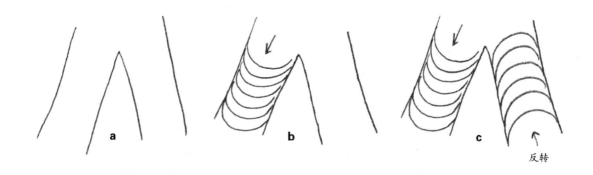

第十五课：课外作业 2

我很喜欢米其林的那个小人。这个动画堆放的轮胎人对我而言，更像是一个雪人（一种软冰激凌式的生物），而非一只轮胎。然而，这个米其林小人就是轮廓线界定形状和方向的出色例子。请在 Google 上搜索 "Michelin Man"，仔细观察这个轮胎人，把这个图像记在心上，让我们也来创造一个用轮廓线画的小伙子吧。接下来我们将画并排着的两个轮廓线小伙子，并以此来解释轮廓线的能动力量。

1.轻轻地画两个轮廓线小伙子的头和躯干。

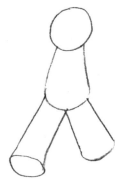
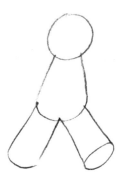

2.画上四条腿。各处细节尽量画得完全一样，只是把朝你走来的那条腿的压缩圆的位置交换一下。

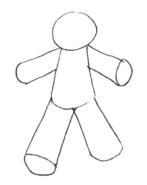
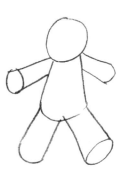

3.画两个轮廓线小伙子的手臂，要画得完全一样，只是左手的压缩圆换到右手去了。

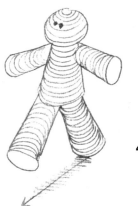

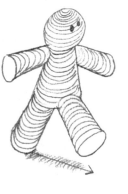

4.画手臂向后挥而大腿向前迈的画真好玩。画手臂和大腿方向相反的轮廓线，会给人一种向前推进和向后伸展的完全不同的视觉效果。

请花一些时间，用画轮廓线来做实验。看一下学生的范例。

学生作品

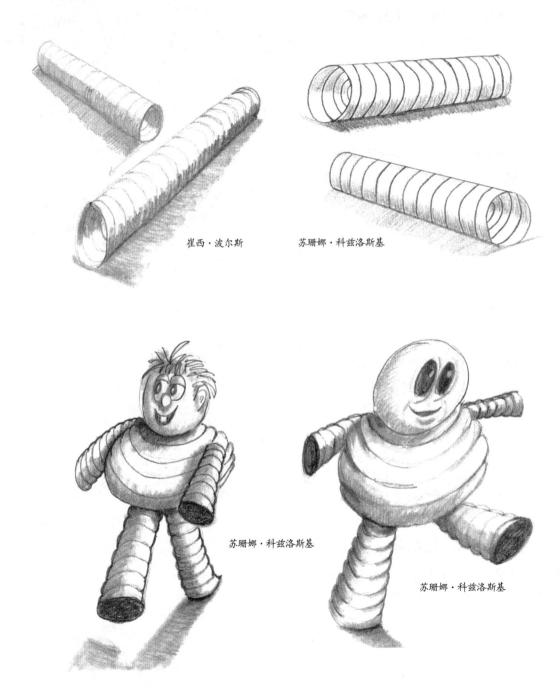

崔西·波尔斯　　　　　苏珊娜·科兹洛斯基

苏珊娜·科兹洛斯基

苏珊娜·科兹洛斯基

第十六课：波浪

应用我们在第十五课里所学的轮廓线，试着画一下波浪吧。作为在南加州长大的孩子，海洋波浪是我生活中很大的一部分。当我在画这一课内容的时候，我的思绪就飞回了青少年时代，我只身冲过巨浪，海豚就在我前面的浪中游过。这一课是我们在现实世界中观看和画轮廓线的一个极好的示范。

1.画一个参考立方体。

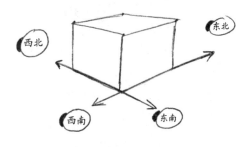

2.画一条淡淡的西北方向的线。

4.画一条淡淡的辅助线，形成一个锥体，这条辅助线就是波浪卷起部分的顶。这儿用了绘画中的尺寸法则，使得卷起部分的大端看上去离视线较近，小端离视线较远。

3.画一个压缩圆，作为波浪卷起的形状。

5.在大端上画一个辅助点，作为卷起部分前面的点。

6.顺着卷起部分的曲率，建立一条"流"线。自压缩圆边上的辅助点出发，沿着压缩圆的边先向上，再向下到后方，接着依所画的西南方向"冲"去。记得，要依照绘画方向的参考立方体进行绘画哦。

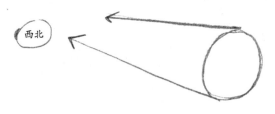

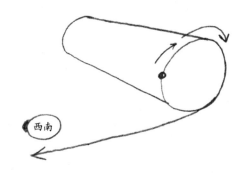

7. 好，下面会更有趣，我们要将水卷到浪尖上来。想做到这一点，需要借助西北方向的辅助线。擦去多余的辅助线和绘画方向的参考立方体。

8.沿着西北方向的辅助线，画出翻腾的浪花。

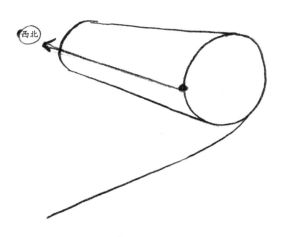

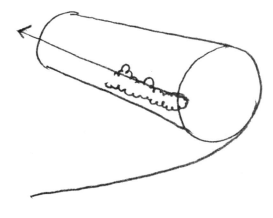

9.径直向后画浪花。注意我是怎样画那些向后延伸且充满雾气的浪花的。我之所以这样画是因为真正的管状波浪会非常快地向前坍落,形成雾气(至少南加州的波浪是这样的)。

10.用流动的轮廓线来画从顶上翻滚下来的波浪。注意,越向后这些轮廓线弯曲得越厉害。

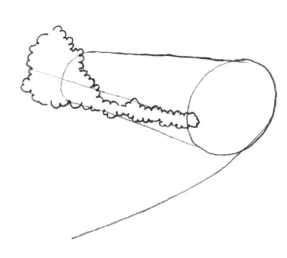

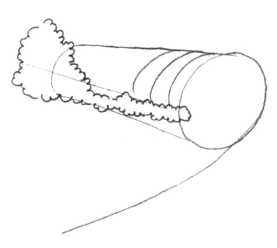

11. 对着浪尖部分，画好所有弯曲的轮廓线。

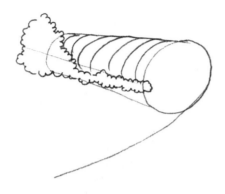

12. 加深浪花后面的角落阴影，从而界定浪花的结构造型。

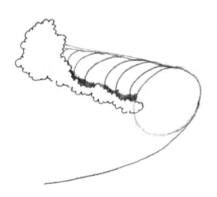

贴士

　　这时我开始问自己：我是不是该继续画轮廓线？是不是该将所画的区域调整得更好些？是不是该开始画阴影？这正是绘画的乐趣所在，即绘画的创作部分。以下的步骤是我在之前的课程中已经谈到过的，不必苛求，请自由地进行学习。

进行速写，画出形状，对物体进行塑形。
然后修改和界定。
画上阴影和影子。
加深边缘线条，加入细节部分。
整理画面，将不必要的线条擦去。

　　很多时候，当我没有任何教学任务，而是在创作自己的速写时，我会完全忽略以上的步骤，只是随性、随着灵感进行创作。这是提升绘画技巧过程中令人异常兴奋的部分，同时也是一名学生，先按照步骤一步步操作，然后完全理解所有的创作流程，进而可以进入自主、自信创作的转变过程。

13. 继续画波浪底部更详细的细节，画出更多流动的轮廓线。

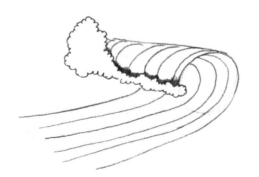

14. 轻轻画几条西北方向的辅助线，这是在为画浪面上闪闪发光的反射做准备。

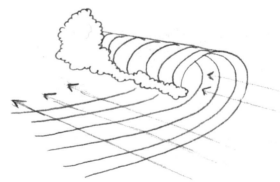

15. 用深色的界定线条画出波浪的轮廓。加深浪尖下面的阴影。注意向下调和阴影，朝着反光的阴影是越来越淡的。

添加"行动线（action lines）"，完成这幅画。行动线画起来既神奇又好玩，它会带领观众进入到你的画面中。请看我画的行动线是怎样顺着波浪流动的方向而流动的。在你画的波浪上添加行动线。

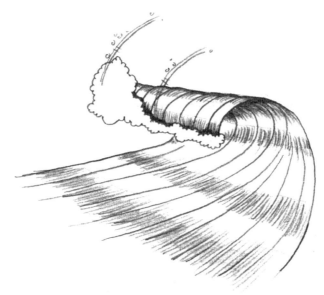

第十六课：课外作业

将我们刚才学的画波浪的方法运用到一个新的课题中：飞快移动的云。重点练习画重叠的泡沫、角落阴影和行动线。欢迎上网跟我一起画（网址：www.markkistler.com，键入"drawing lesson"）。

学生作品

看一看学生在波浪课上的画。看其他学生的作品将有助于增加你每天画画的动力，不是吗？

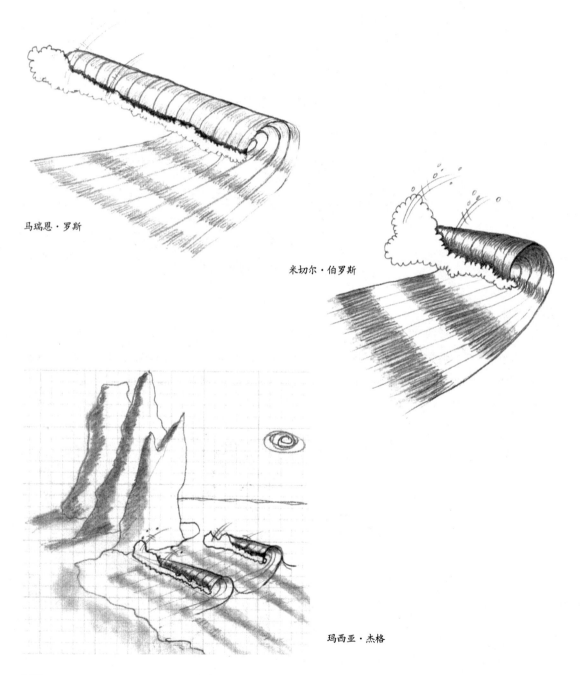

马瑞恩·罗斯

米切尔·伯罗斯

玛西亚·杰格

第十七课：舞动的旗帜

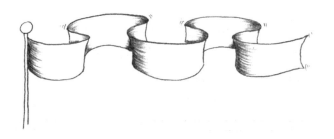

下面两课太棒了，我们将来学习怎么画旗帜、纸卷、窗帘、衣服、家具饰品等等。室内装潢设计师、剧场舞美导演和服装设计师，都需要掌握画飘动织物的技巧。本课是运用九大绘画法则的一个很好的实践和练习。在画舞动的旗帜时，一起使用这些法则，会形成景深感，即向前伸出及向后推进的视觉效果。

压缩：用画压缩圆的方法，将旗帜上面的边扭曲。

重叠：用重叠法则，将部分旗帜和其他旗帜进行重叠和遮盖，以产生远近的视觉错觉。

尺寸：将部分旗帜画得比其他旗帜更大一些，以产生视觉上的景深感。

阴影：为旗帜背光部分添加阴影，以产生视觉上的景深感。

位置：在画面上，将部分旗帜置于其他旗帜的下面或上面，以产生远近的视觉错觉。

如果你是一个剪贴爱好者，我敢肯定你剪贴本的内容马上要大大增加了。如果你喜欢这一课，你也将会爱上下一章的纸卷课。

1. 我们以画一根又高又直的旗杆作为开始。

2. 画四分之三的压缩圆，保持压扁的形状。

3. 像我在下面所画的那样，画三个相邻的压缩圆柱体。再顺着这些圆柱体的顶，画出旗帜的上端。

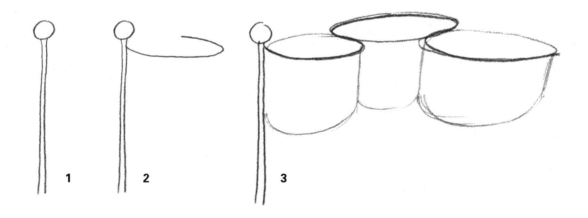

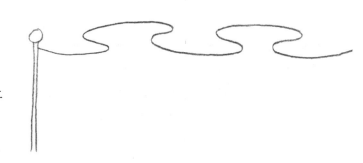

4.这样重复几次，明确和延展旗帜上面的边。

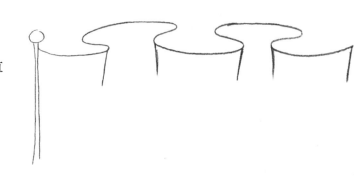

5.如图，画前面圆柱体所有向下垂直的厚度线。

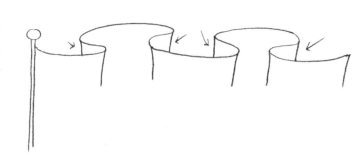

6.如图，画后面的每一条厚度线（窥视线）。这些厚度线的部分是隐藏在旗帜后面的，这些隐藏的部分恰恰界定了旗帜重叠的形状。这是十分重要的细节，没有这些线条，你的画将在视觉上垮塌，所以一定要多多检查，不要有任何遗漏。

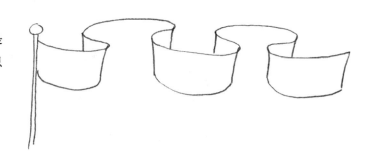

7.注意，那些面朝你的旗帜的底边是弯曲的。现在，不需要管后面的空间，只是记住，这些边要比你以为的弯曲得多。

8. 在画后面的厚度线之前，先想一想这面舞动的旗帜的视觉逻辑。这时，你要产生的视错觉是旗帜向远离你的眼睛处折叠，于是，视觉逻辑告诉我们，后面的厚度一定也是远离你眼睛的。因此，我们可以用这样的放置方法来完成：前面的物体画得低一些，后面的物体画得高一些。当你学习在三维空间里绘画时，可以用这样一个简单的方法来验证是否画得正确：如果它看上去错了，那么它就真的画错了（现在，我不会说毕加索画的扭曲的脸是 "不对" 的，因为毕加索根本就没有想在三维空间里进行绘画。而你是在三维空间中绘画，所以一定要尽量将物体的立体感表现出来）。

9. 完成舞动的旗帜，添加阴影和角落阴影。

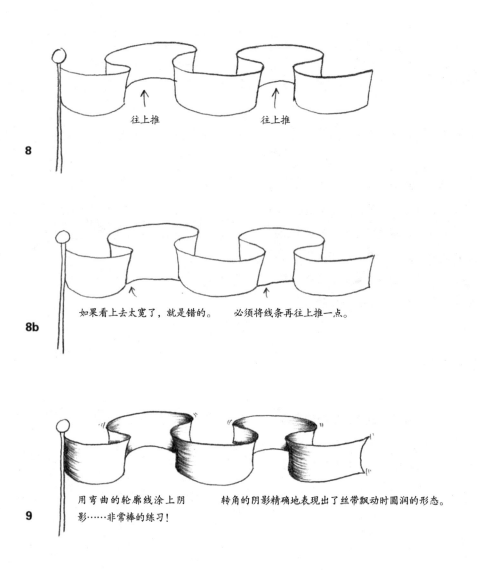

8 往上推　　　往上推

8b 如果看上去太宽了，就是错的。　　必须将线条再往上推一点。

9 用弯曲的轮廓线涂上阴影……非常棒的练习！　　转角的阴影精确地表现出了丝带飘动时圆润的形态。

146

第十七课：课外作业

你已经了解了画一面奇妙的、舞动着的旗帜所需要的所有知识。看一看你的速写本，回顾圆柱体、玫瑰花和这一课。等等，再看看下面我在速写本上画的超长的旗帜，很有趣吧。你也能画得出的！注意，我是怎样将所有朝里的厚度线画得又细又弯的，这将使你的旗帜更富个性，并在纸上赋予它们生命。

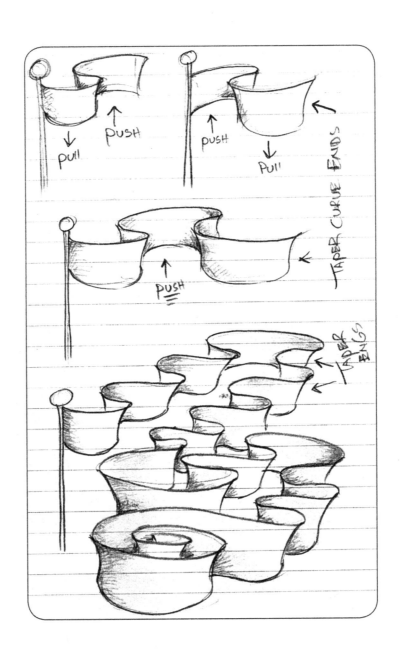

第十七课：课外作业 2

旗帜对你来说还不够过瘾吗？这儿还有两幅画，是我的学生在看我的网上教学课时画的。

学生作品

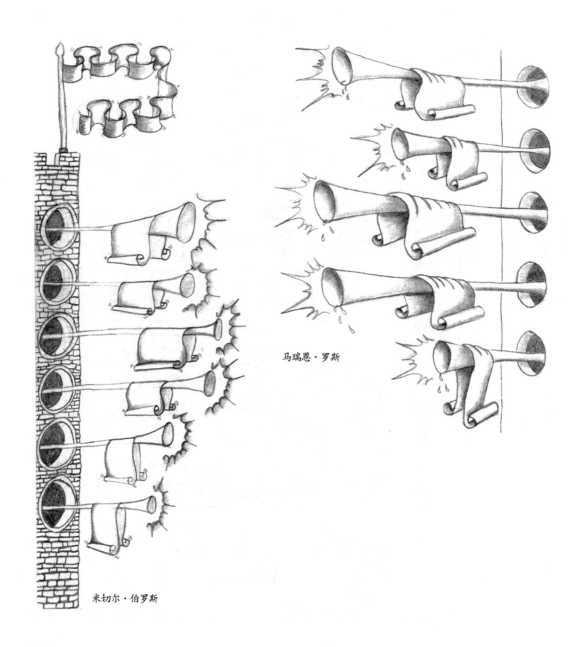

马瑞恩·罗斯

米切尔·伯罗斯

第十八课：纸卷

有了前一课的图解说明，你可以相信这是我最喜欢的一课了吧。我保证你也会喜欢的，我甚至想象着你会马上在备忘录、购物清单，以及一切手旁的纸上画起这节课的内容呢。

在本课中，我将强调"额外细节"这一绘画概念。我希望你可以以这些绘画课作为日后自己绘画的更为坚实的起点。

1. 轻轻地画两个有一点距离的圆柱体。

2. 我们将这两个圆柱体作为纸卷的转轴。如图用曲线将圆柱体的两边连接起来。这两条曲线要比我们想象的更弯曲一点。这是用了哪两个绘画法则？位置和尺寸。

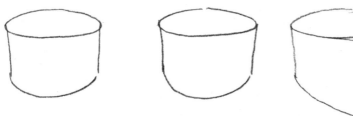
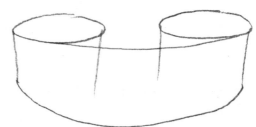

3. 擦去多余的线条。让纸卷像我们在玫瑰花中所做的那样，顺着压缩的模式螺旋旋转。瞧，我在本书里教你的一切，都是可以迁移使用的。

4. 画出所有的厚度线（包括窥视线），塞在纸卷的后面。这些看上去只是微小细节的厚度线却是整幅画中最重要的线条。如果你忘画了其中一条，或者你不是每次都仔细地让它与压缩曲线对应的边相交，那么你的画看上去必然是垮塌的。然而，我敢说这种情况是不会发生的，因为你决不会让那些塞在后面的厚度线漏掉一条的，是吗？

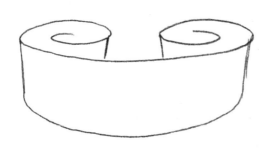

5. 将光源定位在右上角。用一条淡的西南方向的线作为辅助线，在纸卷的左侧画投影。用弯曲的轮廓线在所有背光的面上画阴影。你看出我是怎样画阴影的线条了吗？是按照卷纸的结构进行的。你看出阴影、投影对塑造物体立体感的重要性了吗？要特别重视角落阴影的描绘。请用移动光源的位置做不同实验。试着将光源直接放在头顶、左边，甚至是物体的下面。这真是个富有挑战性的练习，当然收获也会很多！

第十八课：课外作业

好，你想要怎么样？你在这节课里留下了多少时间？我能想象你会轻松地花上几个小时沉迷于纸卷的绘画中。那么，就临摹下面的纸卷吧。现在把诸如阴影、轮廓线、投影、重叠、尺寸和位置等一切都应用到你的绘画中，很快你就会有一个三维的纸卷了，它极具立体感，生动地出现在一个三维的空间里。

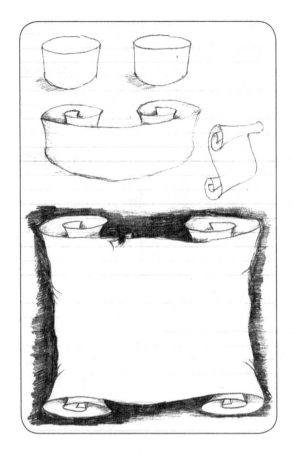

第十八课：课外作业 2

为什么停了？课还没有结束呢。让我们再画下去。我看了老版本的罗宾汉历险记卡通片，里面的执政官在整个镇上都挂满了"通缉"标语的纸卷，于是我就把它画了下来，很有趣，不是吗？

在许多孩子们的 DVD 的封面上，在各种文艺复兴型的集市和庆祝会上，我都会看到那种复古的纸卷。我很喜欢那种纸卷，有时甚至感觉是阿拉丁里面的神毯。我花了几个小时来画图并研究那奇妙的卷曲度。请看一下左边我在速写本上所画的图，希望能激励你画出更梦幻的纸卷来！

学生作品

这些学生的作品是那么棒。我向往着能欣赏你们的作品。为什么不将你们的画，通过电子邮件发给我呢（www.markkistler.com）？

金伯利·麦克米歇尔

米切尔·伯罗斯

苏珊娜·科兹洛斯基

第十九课：金字塔

在这一课里，我们将要学习画三维的金字塔。也许你会问，为什么是金字塔呢？因为我总是想到埃及去攀登古金字塔。在那天到来之前，我经常手中拿着速写本，充满着对金字塔的想象。你也是吧！我将运用以下绘画概念来画金字塔：重叠、水平线、阴影和投影。这一课对光滑的、单一方向的阴影练习将很有帮助。之前我们要求用从暗到亮的调和阴影的方法来画圆柱体、旗帜和其他曲面，但因为金字塔的面是平的，所以就需要有色调一致的阴影效果，这也是本课的练习关键。现在就开始画吧。

1. 画一条垂直的直线。

2. 向下画两条和垂直线呈相等角的金字塔的斜边，中间那条垂直线要画得稍长一些。

3. 脑中联想到绘画方向的参考立方体，以西北和东北方向画金字塔的底。

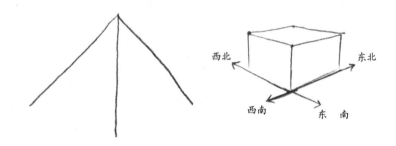

4. 画一条水平线，这样金字塔就像落在沙土上一样了。定位光源，以西南方向的辅助线为投影参考线。

5. 在金字塔背着光源的面上，添加光滑的、同一色调、单一方向的阴影。

154

6.你可以稍作休息,你已经画了一座了不起的金字塔!现在我们可以为其加上石块的肌理,也可以画一些断壁和废墟。瞧,它成了古遗迹了。不过,我想得更多的是可以沿着底面的边,加上几扇门。奇怪吗?聪明吗?就画两扇门吧。

7.如果门在右面,那么厚度也在右面;如果门在左面,那么厚度也在左面。在门的右侧画右侧门的厚度。

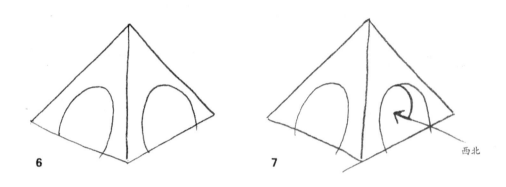

8.在门的左侧画左侧门的厚度。

9.在背着光源的面上加上阴影。记住,这是一个平坦的面,只要画上单一色调的阴影,不用调和。然而,在右侧弯曲的门里面,我调和了阴影,因为在曲面上总是要从暗到亮进行阴影调和的,这和在光滑的表面上画阴影的方法不同。

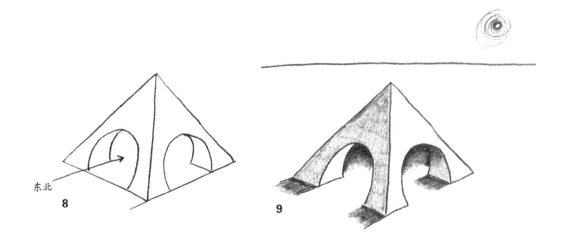

第十九课：课外作业

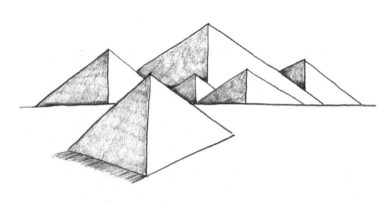

画下图所示的非常精彩的金字塔群，我想这对你不会很难，只是要看你有多少时间了。请注意，我在地平线下画了一个金字塔，又在远处（地平线的后面）画了一片金字塔。在这幅画中，需要注意的是重叠法则胜过了其他八个法则。我们看到，在这里尺寸已不是拉开物体远近的主要因素了。通常我们一直是这样认为的：画得大一些的物体就近一些，画得小一些的物体就远一些。然而，在这幅画里，虽然一座巨大的金字塔使其他小金字塔群都显得非常矮小，但是它看上去却要远一些，景深感更强，为什么？因为这是重叠的威力。我画了许多小的金字塔，盖住了这个金字塔之父，于是在这个场景中，它就被推到了画面的深处。

读到这儿，你一定会向金字塔为你眼睛提供的视觉美味甜点折服了吧。重复画这种图式，或者自行进行一些设计都会给的眼睛带来莫大的欢乐。看一看下面金字塔的变形，那是像你一样的学生画的。

学生作品

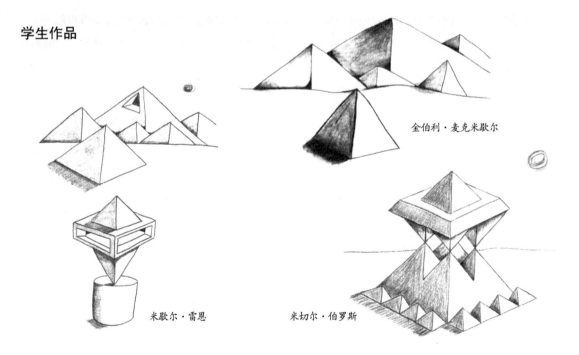

金伯利·麦克米歇尔

米歇尔·雷恩

米切尔·伯罗斯

第二十课：火山、火山口和咖啡杯

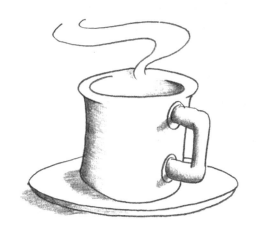

火山、火山口、咖啡杯有共同的地方吗？怎样，这节课一定非常有趣。

让我们展开想象的翅膀，应用压缩圆来画三个完全不同的物体。在这一课里，我要提高你的感知能力。在现实世界中，有数之不尽的物体形状是包含着压缩圆的。不仅是这三个压缩物体，就在前面已经上过的课里，也随时会出现压缩图形，是的，你意识到了吗？压缩图形就存在于我们的周围。了解压缩图形和其他一些绘画法则，将有助于我们学习三维图形的绘画。当你环顾四周，你会发现几乎到处都是压缩圆：水壶、咖啡杯、在我计算机包旁边的地毯一角和墙上灭火器的顶等等。现在把画火山作为这一课的开始，让我们将现实世界中的压缩圆，应用到绘画课堂上来吧。

火山

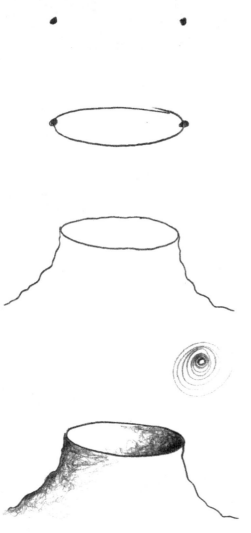

1. 画两个辅助点。我仍然鼓励你用辅助点，即使你已经是久经考验的、已读到本书第二十课的铅笔勇士。你看我有三十多年的绘画生涯，但至今我仍在使用辅助点。

2. 画一个有点波纹状的压缩圆。

3. 画火山的斜坡，产生崎岖不平、锯齿形的边缘。你看，只有寥寥几笔，就已经画出火山地形的感觉了。

4. 设置光源位置。在火山背光的部位画上调和阴影。你是否注意到在火山口里延伸的角落阴影呢？

咖啡杯

1.画两个辅助点。嗯，又来了。　　2.画一个弯曲的压缩圆。　　3.记得我们在画百合花时，画过花瓣的尖唇吗？现在，将压缩圆开一个口。

用橡皮擦出一个开口。

4.咖啡杯左右的边向中间稍稍变细，这样可以增加咖啡杯的触感。

5.在咖啡杯口里再画一个压缩圆，但不要画完整，如图只画其中的一部分，这样会给人一种厚度感。

6.在咖啡杯的旁边，轻轻地画一个绘画方向的参考立方体。用此立方体为依据，朝东南方向画两条辅助线作为咖啡杯的把手。

7.接着上面所画的，在其下面也画两条东南方向的辅助线。

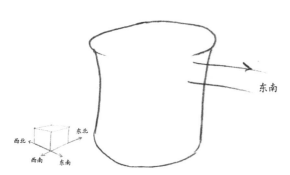

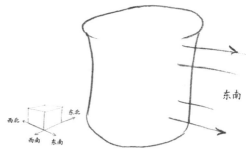

8.画两条将辅助线连接起来的垂直线，完成杯子的把手。清除多余的辅助线和一些小的重叠线中的细节。在我看来，一幅成功的三维画可归结为理解和控制这些细微之处。接下去，我们要画一只三维的，看上去有质感、有体积、厚实的咖啡杯。

9.朝西南方向画投影，并加上依然是压缩圆的杯垫。调和阴影。

10.完成这只清新的咖啡杯，再加上一缕升腾的热气。

第二十课：课外作业

看一看你的表，上课上到现在花了多少时间？如果今天超时了，说明你对完成的功课感到满意。你成功地完成了这一课。然而如果你真的想彻底牢固地掌握这个应用压缩圆的概念的话，那就再画一个吧。

画弯曲的地平线，在纸张较低处，画多个靠近的火山口，若画得大一些，它们看起来就近在咫尺；画远处的火山口，若画得高一些、小一些，则它们看起来就离之甚远。一定要将较近的火山口盖住较远的。注意我是怎样加深角落阴影的，这可以帮助你区分各个火山口的结构和位置。

学生作品

现在，看一看米切尔·伯罗斯是怎样在咖啡杯这一课上，画出真实生活中的静物的。画得真好！

米切尔·伯罗斯

学生作品

请再看我的学生在他们速写本上所画的练习。

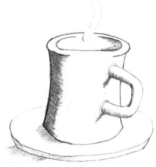

马瑞恩·罗斯

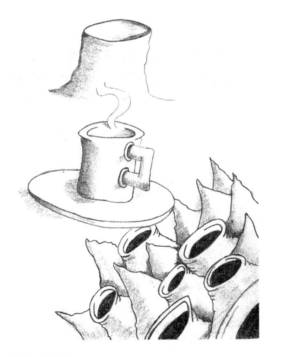

崔西·波尔斯

米歇尔·雷恩

第二十一课：树木

在我十岁的时候，我就已迷上画树木花草了。我深深地被那些参天大树露在地面上的云河状的根系所吸引。看那橡树，地面上盘根错节、木瘤突兀、树干巨大、皮如裂岩；再看那柳树，细枝荡漾、摇曳拂面、婆娑起舞、轻柔耳语。在这一课里，我们就来学习画树。

树木就在我们的四周，庇护我们、温暖我们，并恩赐氧气让我们得以生存，提供万物使我们能得以繁衍。从我们可以坐在旁边的桌子、坐在上面的椅子到我们可以在上面写字的纸张，可以说，树木是我们日常生活最基本的元素。在我的网站（www.markkistler.com）上，我已贴了几个栽种树木组织的信息，我的孩子和我都是他们的成员。我鼓励你们也看一看有关他们的介绍（"tree planting organizations"）并考虑参加其中的一个。在这一课里，我希望你能走出去，在你的院子里或者朋友的院子里、孩子的学校里或者做礼拜的地方，栽上一棵树。不过，还是先来画一棵激动人心的树吧！

1.画一棵锥形的树干，从树底画起。　　　　　　2.用一条轮廓曲线将树干连起来，这也将用做画树的根系的辅助线。

3.用轮廓曲线的底，分别朝东北、东南、西北和西南的方向画辅助线，如我所画。

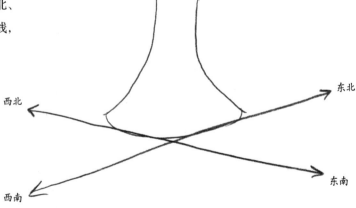

4. 这令人入迷吗？依照之前画的方向辅助线，从树干出发，画出长长的、锥形管状的树根系。你是否注意到，我们每次在画三维图形时，总会用到方向辅助线。

5. 擦去多余的辅助线。画变细的锥形树枝，如我所示的那样——从树干叉开成较小的树枝。注意，我特别在树枝分裂处画了交叉的皱纹，从而使分叉的边缘更清晰了。

6. 在第一个叶簇所占的地方，画一个圆。

7. 在第一个圆的后面，再画两个圆——这就是分组的威力。基本上，三个叶簇一组，较之一个叶簇，这在视觉上更讨人喜欢。

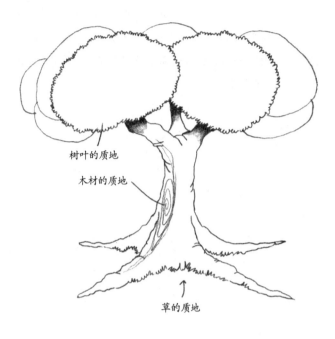

树叶的质地

木材的质地

草的质地

通常，将奇数个数的物体分成一组要比将偶数个数的物体分成一组，在视觉上舒服得多。此刻我从窗外望去，在我的眼底下就有着几个这样分组的例子。马路对面有一家商店，在门的左边有三扇窗户，在门的右边也有三扇窗户；在商店入口处的左右两边，还各有三盆树。去网上浏览一下罗马建筑，在入口处或窗的两边，都会各有几根柱子。还有文艺复兴期间历史建筑的窗、穹顶、雕塑等，也都存在着这样分组的情况。分组是一个非常重要的美术概念，我会在以后的课里，作详细的阐述。

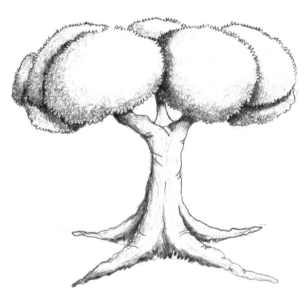

8. 如我在考拉课里所做的那样，把一个面画得像一组叶簇，就像我随意画的锯齿状那样。当你这样画了几层以后，你也能将其画得非常逼真了。现在，朝着树干向下重复画木质的肌理。在树枝的下端，加深角落阴影。

9. 打造叶子的视觉效果。在每个"大叶簇"里面，画上大量短小的线条。画好肌理阴影。再画一根垂线，将其作为树干和树枝的阴影。看，树画好了。多了不起，多好看的树呀！

第二十一课：课外作业

在这份课外作业中，我将教你如何用一块清洁的夹板来捕捉自然界的美景。

你所需要的是：

＊一块干净的夹板或者一块干净而结实的塑料（我甚至也用过一片干净的塑料板，来向朋友展示这一技术）。

＊两支黑色的细记号笔，两支黑色的超细笔。

＊一盒写得上字的胶片（一定要是写得上字的）。

＊一卷修正带（我喜欢1.8厘米或2.4厘米的白色修正带，但是低黏度蓝色带子也很好用）。

＊一个便携的画架或两只硬纸板箱（任何种类的纸板箱都可以，我曾使用过有翻盖的文具贮藏箱，也很好）。

用修正带把一张清洁的可写字的透明胶片固定在干净的夹板上。最好是那种两面都透明的带子。

拿起黑色的超细笔，准备出发了。

到外面去找一棵让你感兴趣的树。静立一会儿，闭上一只眼睛，用另一只眼睛透过夹板上的胶片看这棵树。移动夹板的边界，使其能框住整棵树。将你的画架或者几个空的贮藏箱安放在这个地方。自然地让胶片框架保持不动，闭住一只眼睛，用另一只眼睛透过框架看那棵树，并用黑色的超细笔把所见的描画下来。如果你不带画架，仅一只手去持住夹板，而另一只手来描图的话，会有困难。真是这样的话，也可请你的朋友在前面站立一到两分钟，以他/她的肩膀作为画架。闭住一只眼睛，把注意力全放在轮廓、边、形状和线条上去。如我以前提到过的，所有历史上伟大的画家，米开朗琪罗、达·芬奇、拉斐尔、伦勃朗，都有过这样描摹大自然的经历，从而来学习如何真正地表现自己想要画的对象。

如果你宁可呆在家里，那么我建议你可以在餐桌上放一只你想画的花瓶。试着把花瓶先挪至近处，再移到远处。当你用一只眼睛画画的时候，你会注意到绘画法则（重叠、阴影、影子和水平线等）已经走进了你的生活。

这种用干净夹板的方法是我在25年前突发奇想的一个念头。那时，我正要画一张我朋友的宠物牧羊犬的照片。我很难去把握它柔和而富有表情的眼睛以及它那势流极好的毛皮（这和现在数字照相可以直接从手机输出至打印机不一样，那时的我就只有一块宽的塑料板）。我还记得我直接把这个技术用在了那块板笔直的边上了。限于板边的宽度，我所能画的只是照片上一长条牧羊犬的图像，但这也足以解决我的问题了。那时，我无法迅速地将图像转移到纸上，所以我就把它们洗掉了。

多年后，我的朋友迈克尔·斯柯密特为他的美术班创造了一个极好的练习。他构建了一个1.2公尺见方、透明塑料隔开的立架，他让学生面对面地坐在立架的两边，手中拿着记号笔（这种笔可以在用于投影机的透明塑料片上写字画画，且很容易擦掉）。

学生们轮流坐着不动，闭上一只眼睛描摹坐在另一面的学生。迈克尔还想出了一个聪明的办法：把学生的画从塑料片上转移到纸上。他用一块宽大的海绵弄湿一张白纸，然后把这张纸小心地放到那张画好图的塑料片上，用手在纸上轻轻地捋，一定得小心，注意不要让塑料片上的画被水弄花了。最后，他慢慢地从塑料片上剥下湿的纸张。好了，学生美丽的画就被成功地转移到纸上了。

从那以后我便发明了这个简易的镂空夹板技术，用它可以帮助学生们去观察、描摹周围的世界。如果天气不好，无法走到户外去，你也可以坐在餐桌前，在桌上放一盘花或一盆植物，然后慢慢地由近至远或由远至近地向画板移动它们，然后进行绘画。在这个过程中，你会自然而然地想起之前教过的绘画法则，并将其运用到绘画中。请边画边思考重叠、阴影、投影和水平线是怎样从现实世界跳到二维塑料片上来的。

学生作品

请看学生们在速写本上画的树木。注意，和你们一样，他们各自独特的风格正在形成呢！

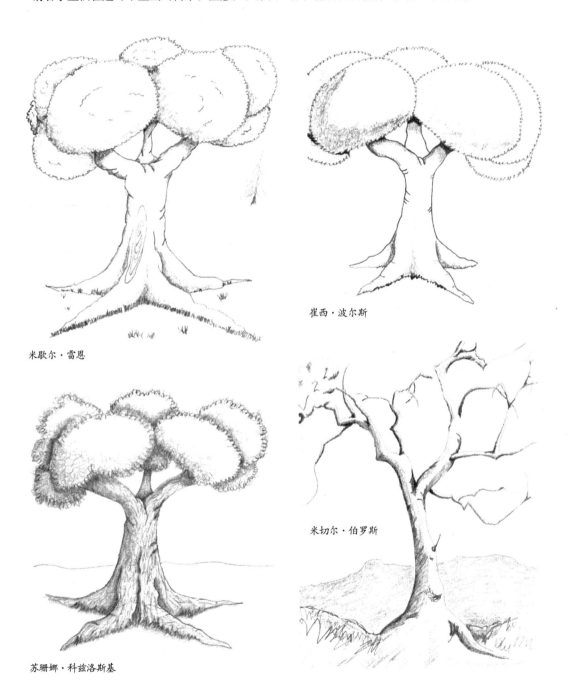

米歇尔·雷恩

崔西·波尔斯

苏珊娜·科兹洛斯基

米切尔·伯罗斯

169

第二十二课：用一点透视画房间

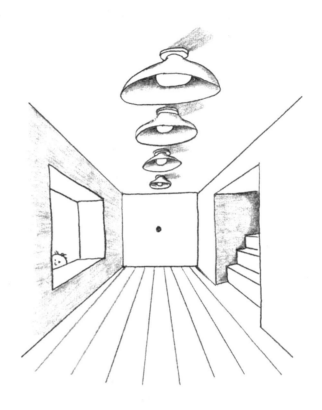

你有没有觉得，如果把房间里的床和衣柜移动一下，它看上去会有点不一样呢？如果重新安放沙发、椅子和娱乐中心的位置，那么家里的房间看上去会怎样呢？花了很大的劲把所有的东西移来移去，就只是为了看看，会不会消弱你的干劲呢？这一课将非常精彩，我们要学习如何用一点透视来画房间、大厅、门厅等等。这样，你就能按自己心中所想的那样来做室内设计了。

在这一课里，我们将探索一点透视。用一点透视画图，其图中涉及到的所有线条都要和画中的一个焦点对齐。概括地说，一点透视就只有一个灭点，也称为消失点。不要把一点透视和两点透视混淆起来，即使它们的绘画原则是相同的。所不同的是，在两点透视中，你需要用两个消失点来定位画面，从而产生景深感。

在此，我不准备详述怎么画家具。坦白地说，我可以又花上一本书的课程来专门教你如何画家具、窗户、布褶装饰、楼梯、走廊及其他室内装潢的细节。但在这里，还是让我们把注意力仅放在如何画一个让你充满想象的、很棒的三维空间吧。

1. 我们以画房间的后墙作为本课的开始。如图，画一个正方形，其四条边要分别和速写本的四边平行，这很重要。

2. 在后墙的中心处画一个辅助点。

3. 轻轻地画一条对角线辅助线。这条线要通过后墙的两个角，且穿过中心处的辅助点。有时我会用撕下的一片纸的边来作为尺子画直线，当然你用直尺也无妨。

4. 再轻轻地画一条对角线辅助线，通过后墙的另外两个对角，也同时穿过中心处的辅助点。

5. 如图，在正方形内留下辅助点，并擦去其他多余的线条。

6. 轻轻地画出门的位置。注意，我是怎样应用绘画法则中尺寸这一法则的。门较近的边要画得长一些，以产生离我们眼睛较近的错觉。在画地板、墙和天花板乃至任何一个三维空间中的物体时，都要牢记尺寸这个法则,要记住近大远小的视觉规律。

← 更大的尺寸

7. 以中央辅助点为参考点（在后面的文中，我也将称其为消失点），从门较近的一条边的顶端出发，画一条辅助线，并通过消失点。这个消失点将是这幅画中几乎所有直线的焦点。

8. 在门对面的墙上画两条垂直的直线，这就是窗的位置。记住前面的一条边要画得长一些。

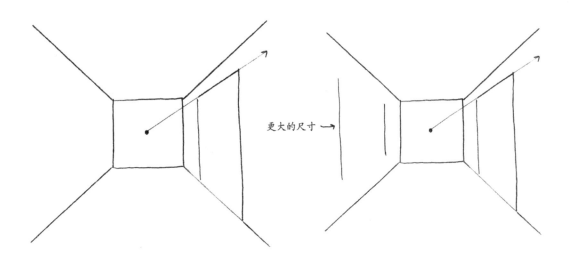

更大的尺寸 →

9. 参考第七步的画法，画出两条通过消失点的辅助线。相当爽，是吗？

10. 在一点透视的画面中，水平线和垂直线是用来说明厚度的。那么让我们一起来画门、窗和楼梯的厚度吧。

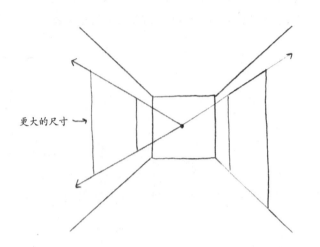

更大的尺寸 →

11. 如图画垂直线，界定窗的厚度。那是90公分厚的石建城堡墙的窗呢？还是稍薄一点的砖或木墙的窗呢？这都由你来决定。

12. 这一步是本课中很重要的一部分。用消失点作为参考点，轻轻地画两条线，得到窗户的顶和底。好了，你已用一点透视画好了一扇窗。下面让我们来画楼梯。

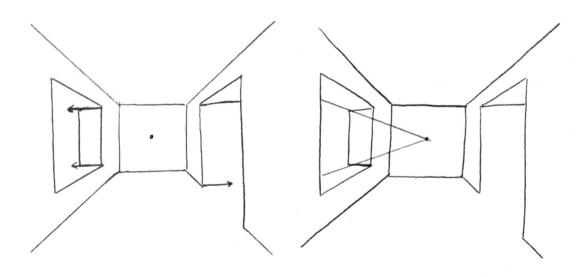

13. 用后墙中的线作为参考线，如图画水平线和垂直线，得到楼梯远处的边。你还记得在第一步中，我是如何强调画水平线和垂直线的重要性吗？是呀，就是这个道理。所有还要画的水平线和垂直线，都要和最初画的那个正方形的四边分别保持平行，否则，你的画看上去就会垮塌。

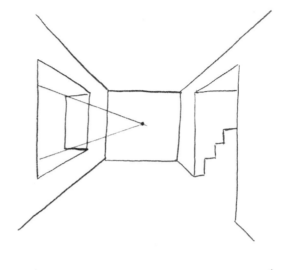

14. 将楼梯每一个阶梯的角和消失点对齐。在后面的课中，我将把这个方法称为线对齐。如我所示，从消失点出发，画一些淡淡的直线。

15. 清除多余的线条，将所有的边都整理好。我在画中作了阴影处理，光源来自左面窗外和天花板上的顶灯。如果天花板上的灯亮着，那么影子在哪儿呢？我又画了地板和一排顶灯。跟着我再多画几次，试着画不同式样的窗和门。

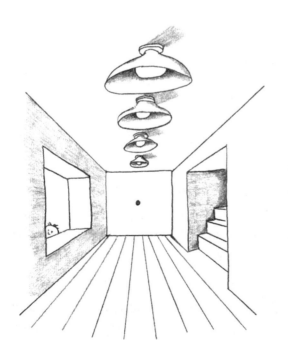

第二十二课：课外作业

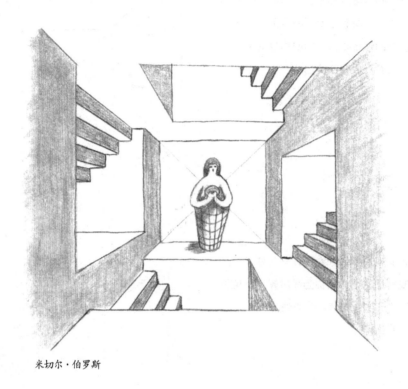

米切尔·伯罗斯

这幅速写是摘自我在线动画教学中的一幅画（在线教学的网址：www.markkistler.com）。我深受爱姆·西·爱斯彻的鼓舞，他是我十分喜爱的一位画家，请在网上更多地去欣赏他的一点透视图。

第二十二课：课外作业 2

在做第二十一课的课外作业时，你曾一只手持着夹板，一只手握着笔。如你之前所做过的，再在夹板上粘上一张可写字的透明胶片。在房间中找一个地方坐下，桌旁、床上，总之坐在任何你认为舒适又能看到房间景象的地方。用一只轻型的便携画架或几只硬纸板的盒子，架好夹板。闭上一只眼睛，用另一只眼睛看后面墙角的一条垂直线，使之与夹板垂直的边相平行。

描摹你所见到的任何物体：墙的边、天花板、地板、窗户和家具。一旦开始，就不要再让夹板移动了。扫描你完成的画稿，并打印一张。用铅笔在打印纸上画上阴影，并添加多种色调。想一下你是从房间的哪个位置来观察景象的？注意在现实世界中的角落阴影、投影，思考位置、重叠和尺寸是怎样影响你的

176

视觉世界的。

　　看一下米切尔用干净夹板的方法画的房间。下面的上图是她在清洁的透明塑料片上用墨水所描摹的；下图是她将所描摹的图拷贝在普通纸上，然后再添加阴影和细节后所完成的作品。

米切尔·伯罗斯

学生作品

这是两个学生在同一堂课上所画的完全不同的两幅画。我真爱看这两幅画!

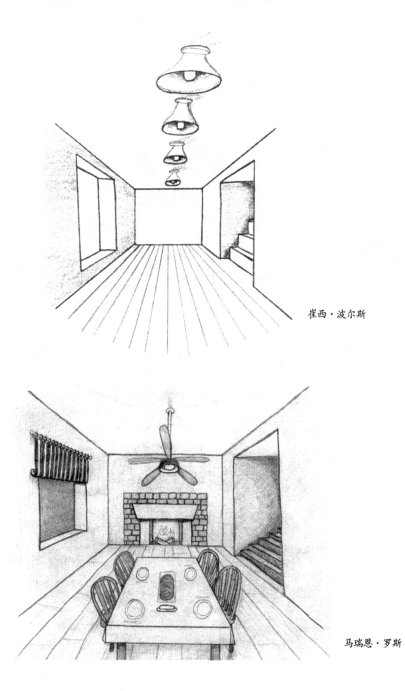

崔西·波尔斯

马瑞恩·罗斯

第二十三课：用一点透视画城市

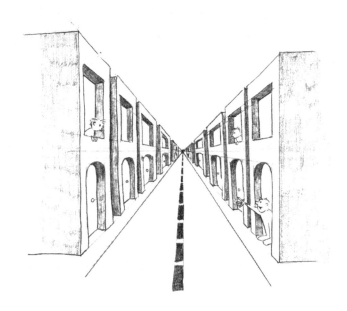

我们在上一课中学习了用一点透视画房间,你也了解了建立一个消失点的重要性。现在让我们更进一步,用一点透视来画一座城市的街道,那儿有建筑、人行道,它们看上去都是消失在一个点上的。看一下前一页的城市一角的画,看来画这幅画是挺好玩的。你相信吗?自己画起来要比看上去容易哦。在这一课里,我将强化你对几个绘画法则的理解:尺寸、位置、重叠、阴影和投影,当然还有绘画态度、额外细节和不断实践。

定义透视

　　在绘画中,透视是用于"看"或者在平面上创造景深感的一种方法。透视(perspective)这个词,源于拉丁词 spec,意思是"看"。另一些源于 spec 的词有"speculate"(推测)、"spectator"(观众)、"inspector"(视察员)。

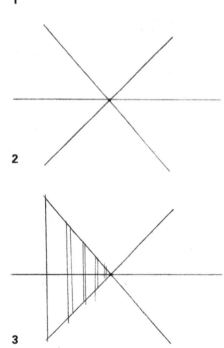

1.画一条水平线,取其中一点为辅助点。

2.与在一点透视的房间中画辅助线以定位天花板、墙和地板的位置一样,画一些辅助线,以定位建筑物和道路的位置。

3.在纸的左面画一条垂直线,你要画的建筑物就准备从这儿开始了。所画的垂直线必须是笔直的,与你速写本垂直的边是平行的。你可以借用直尺来画线,不过我在画小尺寸的画时,常常是徒手的。在本课的练习中你可以用两种方法来进行绘画:先用直尺,再徒手。对你而言,哪一种更舒适呢?

　　不过,用尺画出来的线条会过于生硬、刻板;相反,徒手画会少一点工具痕迹,而且会展现你独特的手绘风格。对于建议学生在课上用直尺的方法,我犹豫过,因为有些学生有着依赖这一工具的倾向。要懂得直尺只是在你锦囊里的另一个绘画工具,就像调和擦笔是非常有用的工具一样。如果需要的话,那么ok,但是不用直尺,你也可以画得很好。

4．现在，对右边的图做同样的工作。画一些垂直线以定位建筑物的位置。

5．一定得注意，建筑物的顶和底的那些线条都是消失在一个点上的，那就是之前在第一步画的辅助点，即消失点。

6．画水平线。从画面左边的每个建筑物的顶和底的角落出发画水平线，这就是建筑物的厚度。建筑物因为有了厚度从而有了立体感，它不再单纯地躺在二维纸面上了，它立在了三维的空间之中。

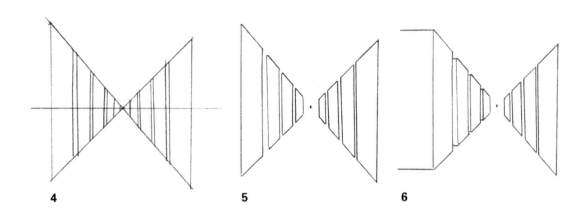

4　　　　　　　　**5**　　　　　　　　**6**

7．和第六步的方法相同，画右面建筑物的厚度。

8．画道路上的中央分隔线。对建筑物各块面作阴影处理。我已经定位光源就在消失点处，所以我对背着消失点的所有的面，画上了阴影。

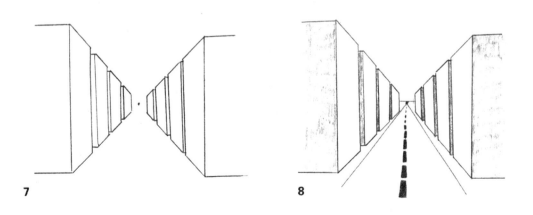

7　　　　　　　　　　**8**

第二十三课：课外作业

这一课的灵感是我穿过纽约五号大街时所得到的。我朝路的中间望去，看着耸入云霄的大楼，黄色计程车的车流和人行道上来去匆匆的人们，我突然发现，这竟都是一点透视啊。我停下脚步，思忖着，"这是多好的一幅示范画"！此时一辆计程车向我急按喇叭，朝我呼啸开来，瞬间又消失在了大街上！

还有一次，我在杂货店蔬菜罐头货架的中间走道购物，"哇！多生动的一点透视呀"！一排排万余只罐头一直延伸到同一个消失点！那实在是太爽了。噢，我还记得另一处给我一点透视灵感的地方就是图书馆。书架上一排排的书也是奇妙的一点透视啊。下次你在杂货店或图书馆时也亲自体验一下吧。多多发现生活中的一点透视，可以让你对它的概念像水晶球般那么清晰。

我又为之前课堂上的画加入了不少细节，请看下图。你们看到我额外添加的门、窗和一些人了吗？我还想继续画呢，画遮阳篷、驼背老妇人、盆栽等等。细节就是生活的调味品啊。

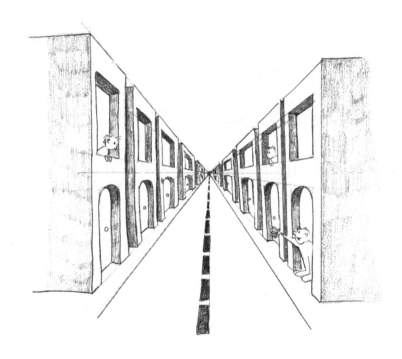

第二十三课：课外作业 2

为什么在这儿停了？为什么不把这个一点透视的技术应用到现实世界中，看看它是怎么起作用的？拿起你干净的夹板，粘上一片清洁的、在上面可写字的胶片，随身带上一支细记号笔。通过你家的私人车道，走到街边上。向街道随便哪个方向望去，只要让你视觉上感到有趣就行。闭起一只眼睛，把你透过胶片看到的景象都描摹下来。为了持稳手臂，你可以身靠固定的物体，如邮箱、泊车等等。画中的消失点将在中间偏右或偏左的地方，因为你不会站在街道的中间去画。你一定对所勾勒的图感到高兴吧，它可以让你清晰地看到消失点是如何在现实生活中发挥巨大作用的。

在市中心的板凳上、在公园里、在码头边，你都可以用这种方法来画、来记录。事实上，我就在百货商店里看着自动电梯这样画的，真是欲罢不能呢。不过，画单一和重复的模式在视觉上会有点强迫感。自动电梯上的千余节阶梯都消失在同一个点上，那是多么生动的一点透视啊。在受到第六个顾客的好奇眼光后，我总算完成了作品，放下了夹板。

把干净的、可写字的透明胶片放在照片上也可做这样的练习。不过这就没有那么好玩了，没有那种冒险感了（如果在街道上画，会烦扰到过路人，他们必须要绕开你才能前行）。然而，用你要画的物体的照片来做练习，就是另一回事了。例如，我在经过纽约第五号大街时，突然被那一点透视的景观所吸引，我只要拍一张照片就可以了，而不用站在人行道上持着夹板辛苦地作画。我一次又一次地穿过十字路口，多达五次，终于成功地捕捉到了我心仪的画面。

学生作品

这里是学生们在这一课中所画的三张了不起的作品，希望能鼓励你每天作画。

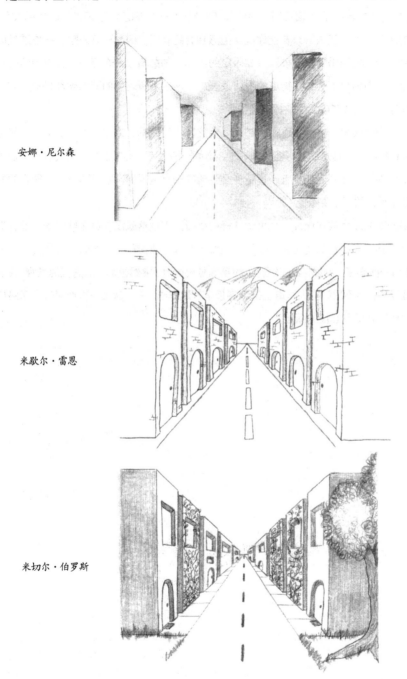

安娜·尼尔森

米歇尔·雷恩

米切尔·伯罗斯

第二十四课：用两点透视画塔

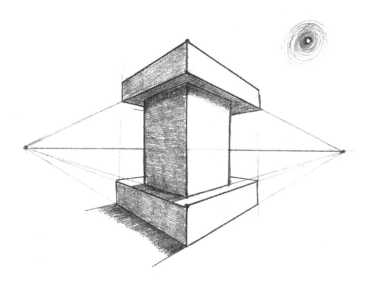

如果你享受到了用一点透视作画的乐趣，那么用两点透视作画也一定会让你开心的。两点透视是指在水平线上用两个辅助点来画你看到的物体。我可以用几页的篇幅来对它的定义作详尽的阐述，但是，正如大家所知道的，一画胜千字。就让我来画给你看吧。

1. 轻轻地画一条水平线。这条水平线要左右撑满整张纸。

2. 在水平线上取两个辅助点，我也称它们为消失点。

3. 过水平线的中点作垂线。垂线要画得长一些，这是在为将要画的塔作定位。

4. 借助直尺，书、杂志的边或撕下的纸的边，自左边的辅助点出发画两条辅助线，且分别与塔的顶部和底端相交。

5. 按照第四步的方法，画右边部分。自右边的消失点出发，淡淡地画两条辅助线，分别与塔的顶部和底端相交。

6. 在中央垂直线的两侧分别画一条垂直线，以确定你要画的塔的厚度。

186

7. 加深和确定你要画的塔的外轮廓线和水平线。擦去多余的辅助线。在你的塔的底端下面画一个辅助点。画分别与两个消失点连接的辅助线，这是在为画塔的基座做准备。

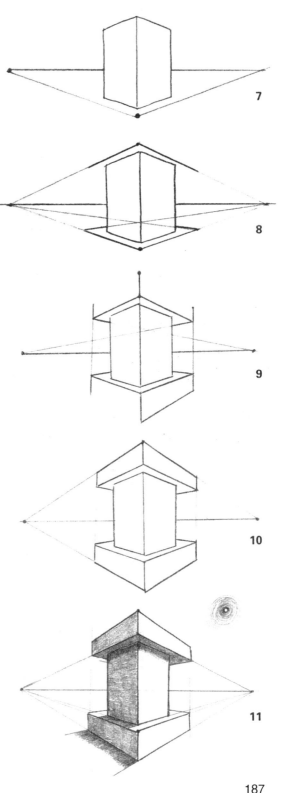

8. 再次依靠消失点和辅助线画基座背面的结构，其中有的部分可能会被塔身遮住，不用在意，先将线条全部画出，之后还可以将其擦去。画完基座后，再画塔的顶石，方法和画基座是一样的。

9. 如图画几条短小的垂直线，这将形成塔的顶石和基座的边，注意它们是上下对齐的。

10. 画与消失点相交的基座和顶石的厚度线。

11. 设定光源位置，在背光的地方画上投影。这幅画是体现九大绘画法则的一个极好的视觉范例。比如我们画的两点透视是遵循了近大远小的视觉原则，因此塔离我们视线近的地方就要画得大一些，这是我们之前谈论到的九大法则里的尺寸法则。另外我们对所有背光的面都画上了阴影，从而使这座塔稳稳地耸立在了三维的空间中。注意，我特别加深了塔的顶石下面及中间柱子底端的投影，让塔的立体感更强了。投影是强有力的工具之一，它可以在视觉上将物体的各个部分紧密地结合在一起，我把它比喻为视觉胶水。

让我们来回顾一下，我们是怎样将绘画的九大基本法则应用在两点透视之中的。

1.**压缩**：观察塔的基座。注意基座的上面其实就是一个压缩正方形，它压缩的形状，会让人产生一种视觉错觉，即塔的一部分会更靠近你的眼睛。

2.**位置**：有没有发现塔的最低点也是你的画的最近点？塔的最低点看上去离视线最近。

3.**尺寸**：注意，这座塔最大的部分是中柱。塔最大的部分看上去离视线最近。

4.**重叠**：观察塔中间的柱子，是不是有点遮挡基座和顶石的视线呢？重叠会产生视觉上的远近错觉。

5.**阴影**：在背光的地方加上阴影，会产生景深感。

6.**投影**：用右面的消失点画出塔的投影的辅助线，在视觉上就像将塔牢牢地立在地面上一样，不会给人以飘浮在空中的感觉。

7.**轮廓线**：你可以在这个建筑物上添加凸出的水管，用其中一个消失点作为方向辅助，从而画出轮廓线。

8.**水平线**：观察整幅画是如何位于两个消失点之间的水平线上的。

9.**密度**：在塔的后面，你还可以再画几个较小的建筑物，当然也要与这两个消失点对齐。后面的建筑物要画得淡一些、含糊一点，以产生空间错觉。

记住九大基本法则的极好方法是在你的记忆中，根据这九大法则的第一个字母（F、P、S、O、S、S、C、H、D）构造一个怪僻的卡通故事。你的故事越古怪、越夸大，你就越会记得住。这里有一个我的学生编的故事，你也可以随心所欲地为自己编一个（如，fluffy pillows surfing on super small carrots holding dinosaurs）。

这是一个好玩的、想入非非的、古怪的视觉链，但它可以让你永远记住绘画的九大法则。我是认真的。这让我又想起了一个身强力壮的名叫"Rock"的牛仔（他正巧在纽约的世界骑牛比赛中荣获冠军），他就在飞机上用这个方法只花了四分钟便记住了这九大法则。接着，他为他的妻子画了一幅三维图画——玫瑰。真棒！

第二十四课：课外作业

现在，画第二个多级的、宽度不一的塔。

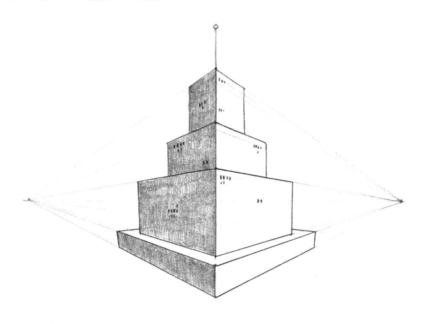

1.画一条横跨纸面的水平线。取两个消失点，离得越远越好，且尽量使其接近纸面的两边。如果你把两个消失点放得太靠近了，你画的两点透视看上去就会歪斜，好像你透过金鱼缸看到的物体那样。这其实是一个了不起的透视图，有待你自己去探索。试着多画几次，每次都尝试把两个消失点靠得更近一些。如果你这样做了，你就会注意到随着消失点距离的缩小，其失真度会越来越大。爱姆·西·爱斯彻的《球面镜子里的自画像》书里，就记录了他看着一面球面镜子所画的自己的模样（有机会你可以在 Google 中搜索一下）。

2.画中垂线，定位塔的位置。

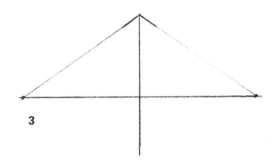

3. 借用类似直尺的工具（当然如果你可以徒手就更好了）轻轻地画两条辅助线，把要画的塔顶和两个消失点连接起来。

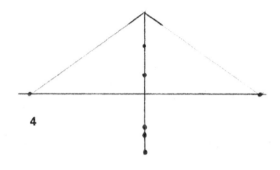

4. 在中垂线上取几个辅助点，以确定塔的各层的位置。

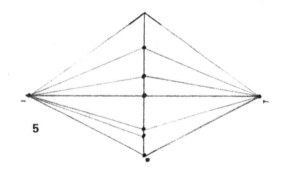

5. 用直尺等工具轻轻地画几条辅助线，分别将中垂线上的每个辅助点与两个消失点连接起来。

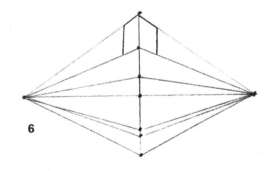

6. 作垂直线以界定塔顶的形状结构。留意这些垂线要与你画的中垂线互相平行。你可以用画纸的边，来仔细检查这些直线的垂直度。

7. 界定另外两个塔层的形状结构，注意其边要保持垂直。

8. 画好与眼睛高度一致的那一层塔。注意，你的眼睛高度就是水平线的位置。

当你画底面平台后面的边时，一定要注意消失点的位置，即要用与消失点连接的辅助线来画。注意，塔身后面的线虽然看不见，但它不是到角落里去了，而是在角落的后面，因此也要注意它的透视关系，否则画出来的物体会歪歪扭扭，很不舒服。这是许多学生都容易犯的错误。

9. 添加阴影、投影和其他细节，完成这幅两点透视的多层塔。在上面加一些小窗户，看，这座塔是不是更雄伟了？同样，把叶子画得大一些，树看上去就会小一点；叶子画得小一些，树看上去就会大一点。画人脸时，眼睛画得大一些，就像是小孩；眼睛画得小一些，就像是大人或老人。这就是比例在起作用了，在后面的课里，我会着重谈论这个话题。

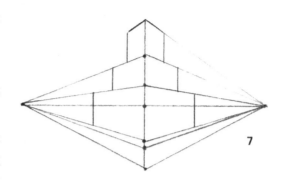

7

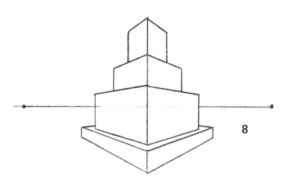

8

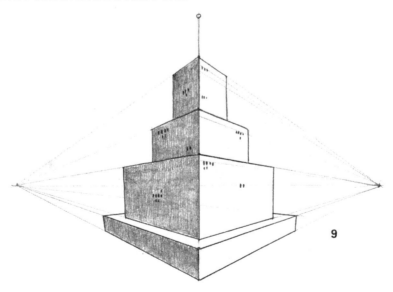

9

请看这位学生在这一课里是怎样练习的。干得好，是吗?

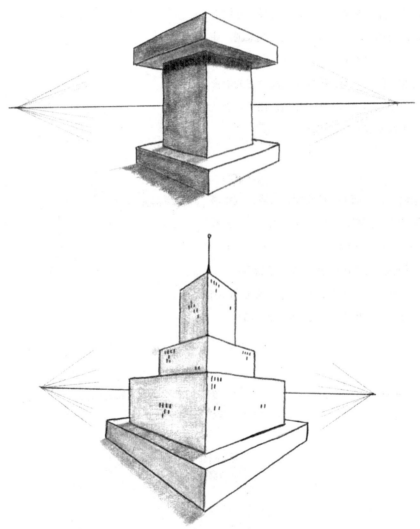

米歇尔·雷恩

第二十五课：用两点透视画城堡

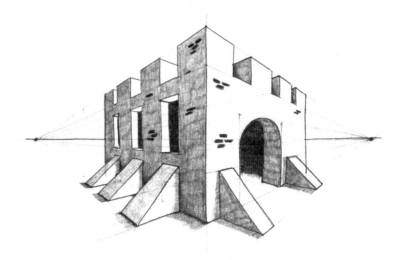

在前几课里，我们已经讲了很多关于透视的话题，现在让我们再深入地了解一下，用两点透视来画城堡。自从我 30 年前去欧洲访问后，就一直痴迷于城堡。对我而言，似乎在每个村庄、城镇和大城市都会有一两座城堡。使我惊讶的是，这些令人入迷的城堡都已经有着几百年的历史了。我记得，临近的一家酒吧里有一张厚厚的木头桌子，上面刻着一些字，可追溯到 17 世纪。哇！

在这一课里，我们要应用尺寸、位置、阴影、投影和重复的绘画法则来加深对两点透视的认识、提高绘画技巧。我们要借用这两个消失点，在二维平面的纸上真正创建出三维的中世纪城堡。

1. 画一条水平线，横跨左右纸面。

2. 如图所示，画两个辅助点，建立两个消失点。这两个辅助点要画得分开一点，越远越好。如果你把两个消失点画得过近，那么画出的两点透视的城堡就容易走样，就像你看勺子或碗背面里的图像一样。对于这一点，爱姆·西·爱斯彻的《球面镜子里的自画像》书里，就记录了他看着一面球面镜子所画的自己的模样（有机会你可以在 Google 中搜索一下）。

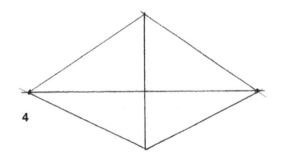

3. 画城堡的中垂线，一半在你眼睛的高度（我们也称其为"视平线"）之上，一半在下。注意，在这里"水平线"和"视平线"是可互换的。

4. 为了画城堡的顶和底的一些轮廓边，先轻轻地画上几条辅助线。

5. 在城堡的中垂线上，视平线上下的位置各取两个辅助点。这将为画塔楼、窗户和扶墙斜坡做准备。

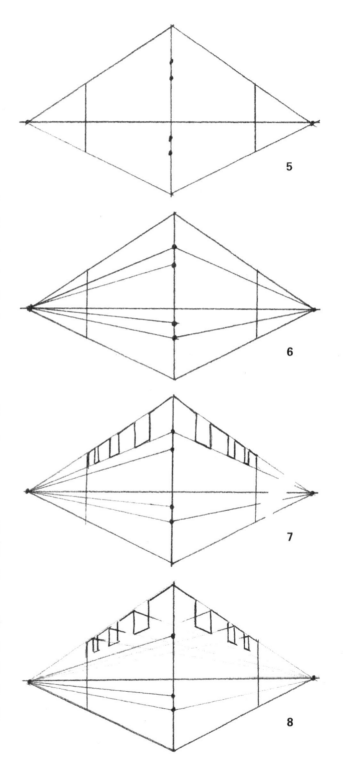

6. 用有直边的工具，轻轻画下所有的辅助线。这些年，我试过用许多相关的工具来画这些与消失点连接的辅助线。但我最爱的工具之一还是在两个消失点之间拉一根橡皮筋，用一小片硬纸板放在消失点上面，再用大头钉按住消失点。在本节课的课外作业中，我会详细讲述这个技术。

7. 画城堡及城堡上面塔楼的外立面，注意每一条线都要是垂直的（在前面几节课里已反复强调，这里不再作过多阐述）。

8. 如图用有直边的工具，将城堡上面塔楼顶部的每个角与所对的消失点连接起来。现在让我们着重描画城堡上面的塔楼部分，在城堡右面的塔楼，其厚度线要与左面的消失点连接；在城堡左面的塔楼，其厚度线要与右面的消失点连接。这是运用了九大绘画法则中的厚度法则，前文已经有了很好的解释。在这里，塔楼实际上是堆砌在城堡上的石块。如果你希望你的城堡更丰富，那么你还可以在塔楼的上面再画一些窗户，那样会不会更有趣呢？

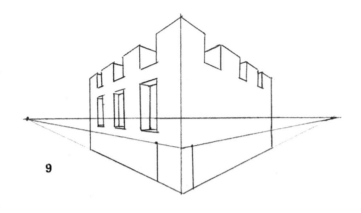

9. 在城堡的左侧画一些窗户，分别将窗户的顶和底与左面的消失点对齐。时刻注意那些竖着的线条都要是垂直的。你是不是觉得画窗户的垂直线有点难呢？一不小心就会画歪扭。要避免这种情况也简单：眼睛时常在纸的边、中垂线和你即将画的窗的边来回看，多看几次，把其作为一种标尺使用。我在画的时候，通常要这样来回看上三四次呢。

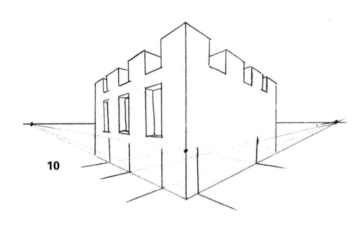

10. 现在，我们回到厚度法则：如果窗在右面，厚度就在右面；如果窗在左面，厚度就在左面。用画直线的工具将左边每扇窗的顶部远处角落和右面的消失点对齐并连接。窗的厚薄和宽窄均由你决定。

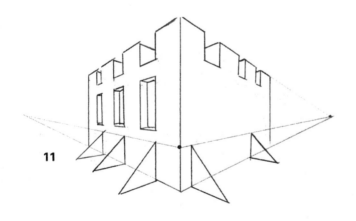

11. 画几条垂直线，作为两排扶墙的斜坡。将斜坡的底和相对的消失点对齐并连接起来。

12.画扶墙斜坡顶的那条斜线。记住这个角，因为下面所有的斜坡和这个角都要相匹配。

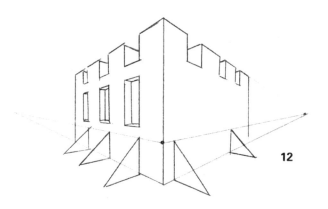

12

13. 从城堡左面和右面扶墙斜坡的顶和底出发，分别画与消失点相交的辅助线。

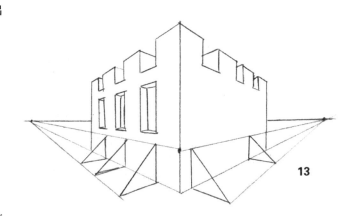

13

14. 在和斜坡前面的角匹配的情况下，画第一块斜坡的厚度。注意斜坡和斜坡之间要留下空隙。画下面一个斜坡，注意其角度关系。这里又有一个尺寸法则的运用：就是斜坡越靠近水平线，越要画得薄一点、小一点。这里还有一个位置法则的运用：前面的斜坡画得比较低，后面的斜坡画得要一个比一个高，给人以渐向后去的视觉错觉。

再在城堡的右侧画上门。注意门的远处角落底部和左面的消失点要对齐。

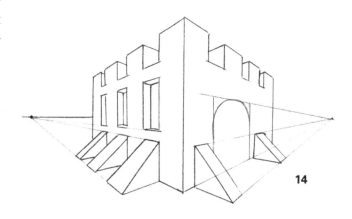

14

15. 确定光源位置，画城堡的阴影。请观察我是如何在拱门下画阴影的。发现了没？窗户厚度的地方我没有上阴影，那是因为我设置了几个光源，其中一个光源设置在了城堡里面，即光线是从城堡里射出来的。

加上细节，如砖块等，完成作画。如我在下图中所示，借助消失点来画城堡的砖块，因为砖块也是有角度的，也有近大远小的尺寸关系。在大多数案例中，当你添加肌理细节时（在本案例中是砖块），可以用"以小见大"来表现，即寥寥几笔就会给人整幅图都有肌理的视觉效果了。

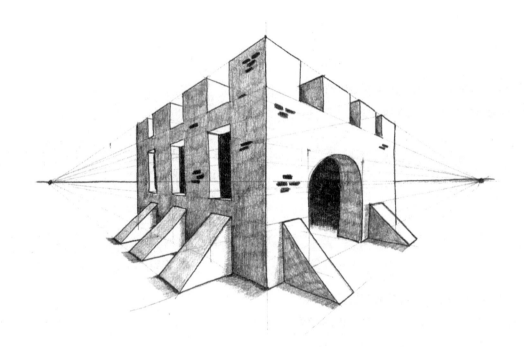

第二十五课：课外作业

1. 找一块长 48 厘米、宽 32 厘米的硬纸板。任何尺寸都可以。事实上，如果有时间，你还可以多做几块不同尺寸的硬纸板来做实验。

纸板

1

2. 将一张纸置于纸板中央，且在纸板左右两边均空出至少 8 厘米。

画纸

贴纸

2

3. 过画纸中心画一条水平线，并左右延伸到纸板两边。

3

4. 在水平线的左右尽头处，各取一个消失点。

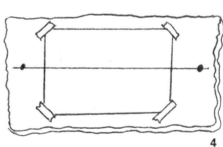

4

5. 将大头钉揿入消失点。

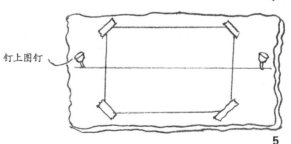

钉上图钉

5

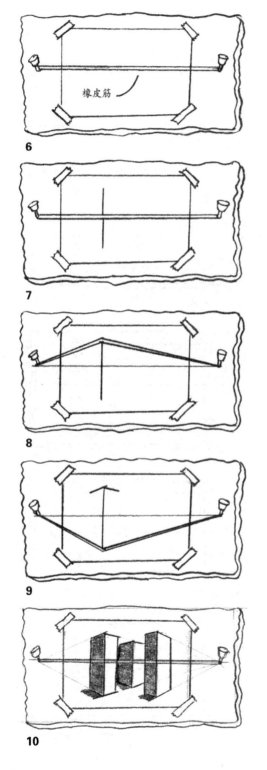

6. 拉紧一根细的橡皮筋并固定在大头钉上。

7. 哇！你现在有了一条过消失点的、可变动的辅助线了。这是一条神奇的辅助线，它可以经过拉伸成为画面中任何一个物体的辅助线，不信，就赶快试试吧。

8. 利用橡皮筋使建筑物的顶和消失点对齐。

9. 再借助橡皮筋，画建筑物的底。

10. 在画面中添加垂直线，加上阴影和细节，完成此画。你已经掌握了画三维画的另一个高级技巧了。

学生作品

请看这些学生是如何运用两点透视来画三维城堡的。

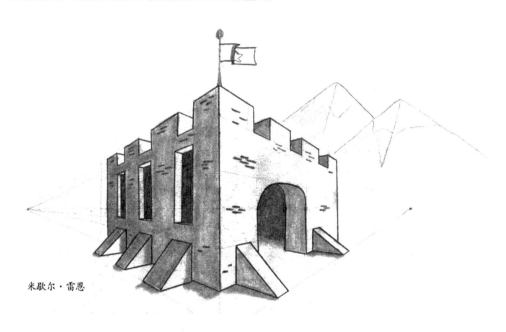

米歇尔·雷恩

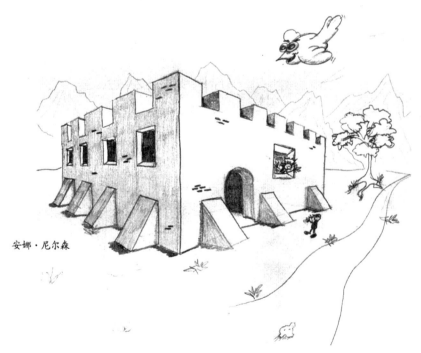

安娜·尼尔森

第二十六课：用两点透视画城市

再看一下前页的画。好玩极了，不是吗？这是进行更高级的两点透视研究的很好的练习。我把实践作为成功绘画的 ABC 之一，因为没有大量重复的练习，要学会和掌握一种新的技能，几乎是不可能的。音乐、语言、阅读、运动是如此，毫无疑问，对于一个真正理解和享受它的人，绘画也需要大量的练习。

1. 轻轻地画一条水平线，横跨整个纸面，取两个消失点。

2. 画四条垂直线，建立四座城市建筑前面的角落。有没有注意到应该在水平线上下都画的直线，我却只画了两条？

3. 先画左面的建筑物。轻轻地自消失点至建筑物的顶端画辅助线。注意，建筑物的底部是如何藏在地平线、视平线之下，你的视角之外的。

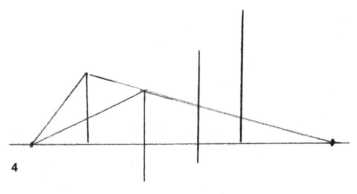

4. 再画第二座建筑物。轻轻地画出辅助线，分别连接消失点与建筑物的顶端和底部。

5. 画第三座建筑物，重复上述过程。画一些垂直线，完成第一批建筑物的外轮廓。

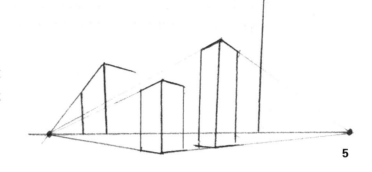

5

6. 应用重叠法则，画最右面的那座建筑物，并塞入较近的建筑物的后面。

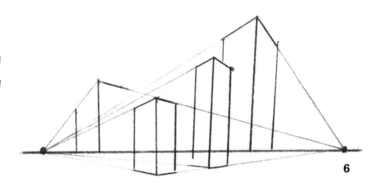

6

7. 从其他一些建筑物的顶端出发，画一些垂直线，以产生错落的景深感，这会给人一种高楼林立的感觉。

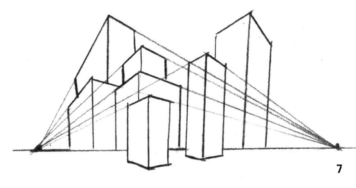

7

8. 擦去多余的线条。

8

9. 轻轻地过消失点画辅助线，得到另一座建筑物的顶。画一条垂直线，以决定你想要画的"眼睛高度以下"的建筑物所在的位置。这也建立了这个建筑物前面的角落。

10. 画两条垂直线，界定这座建筑物的厚度。

11. 用画直线的工具画一条淡淡的直线，连接消失点和在屋顶后面右侧的一个角。对另一个角做同样的工作。这下，你就得到了一个有点开放的压缩正方形。现在，你能看出为什么在以前的课里要练习那么多的压缩正方形了吧。压缩正方形是告诉我们怎么画两点透视的理想案例。当然你不懂两点透视也能画三维图画，这就好像你不懂发动机是怎样工作也能开车一样。然而，懂得了两点透视，会为你将来的绘画打开创造更多可能性的全新视野。

11

12. 取另一条中垂线，画另一座摩天大楼。

用你画直线的工具，画两条经过消失点的辅助线，得到建筑物的顶。在这个练习中，我们要把所画的高高的建筑物耸立在水平线之下。为我们眼睛高度之下的那些建筑物，画出所有相关的垂直线，一直画到纸的底部。

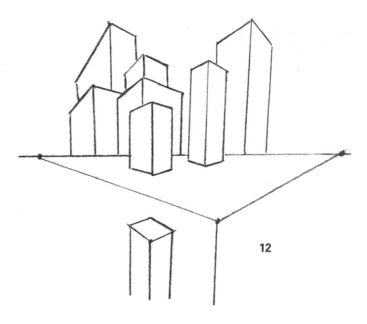

12

13. 画垂直线，以界定建筑物的宽度，轻轻地画过消失点的辅助线，以得到建筑物的顶。

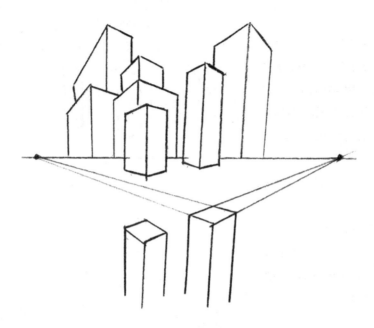

14. 不断重复画过消失点的辅助线，画出所有的建筑物。

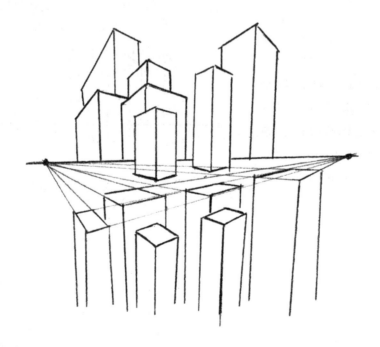

15. 确定光源位置，在所有背光的面上画上阴影。请观察我是如何花了相当的功夫去画各处角落阴影，并勾勒画中重叠建筑物的边的。将某个建筑物的边加深，这个建筑物就会给人在其他建筑物前面的感觉。这是几乎所有绘画者都会用到的方法。现在给你出个难题，去找一张喜剧演员的画、一幅杂志上的画或者博物馆里的油画，它们并没有用这个方法却也将各个物体区分开来了，你能找到它们是用了什么方法吗？

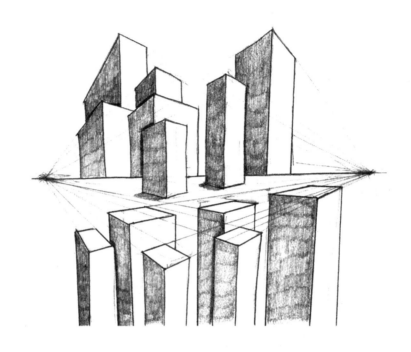

第二十六课：课外作业

今天给你布置一个好玩的课外作业：上网搜索德国著名的新天鹅城堡。据说沃尔特·迪士尼世界主题公园中灰姑娘的城堡和你在电影院或 DVD 看到的迪士尼电影的标志就是从这个城堡得到灵感的。在网上浏览一些新天鹅城堡的图片，找一张你最喜欢的。你选的城堡照片的位置最好是这样的：整座城堡是穿过视线的，即城堡的底部正好接近或在视平线的下面，而城堡尖尖的高塔却在视平线的上面。

放大图片，使之占据整个电脑屏幕，打印出来。把照片粘在一张硬纸板的中心位置上，硬纸板的周边分别空开 8 厘米。找一张干净的可写字的胶片放在照片的上面。

用一把直尺和黑色细记号笔，在照片上描一条与眼睛等高的水平线。接着，自城堡的最高点和最低点画辅助线，以定位消失点。凡是你在照片中找得出的，有这种角度的建筑，都要画出辅助线。

城堡大的结构画好后，我们要为其添加小的细节。在加细节的时候，也都要画辅助线，注意角度、近大远小的法则等等。

学生作品

看一下，学生们在这节课后的练习。这是你们了不起的一课，在你的速写本上也画几个这样的练习吧，记得为其添加上更多的细节，如人物、门和窗。

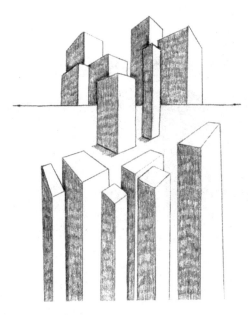

安娜·尼尔森

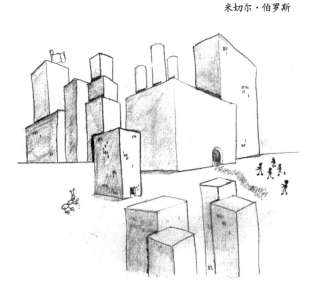

米切尔·伯罗斯

210

第二十七课：用两点透视画字母

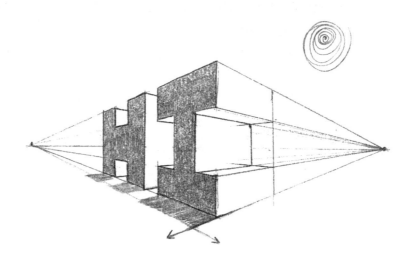

你还记得首部系列电影《超人》的片头有多么炫吗？我记得，我追溯并记下了，那电影摄于1978年。在 Google 中搜索电影《超人》的招贴画，你所看到的那酷酷的非常光滑的片头字母，就是两点透视的一个例子。当我在高中看这部电影的时候，我就痴迷于用两点透视画字母了。这里只是提一笔，想一想超人的形象是如何用一点透视来创造的呢？再提一笔，你还记得《星球大战》系列电影上映后，大家见到的战船飞过头顶通往浩瀚无垠的宇宙远处吗？这也是了不起的一点透视的场景。通过研究电影招贴画可以学到许多有关三维图形的知识。

很多学生希望我可以将三维字母课纳入书中。由于我只有30天的有限时间，所以只安排了一课，我建议你看一下我的另一本书《跟马克·凯斯特勒一起画三维图》，里面有从 A 到 Z 每一个字母的三维字母绘画指导和训练。这一课里，我选了两点透视的字母，因为这是最富挑战、最令人感兴趣也最有视觉回报的。让我们以短短的、两个字母的单词"Hi"开始本课吧，然后再画长一点的词。

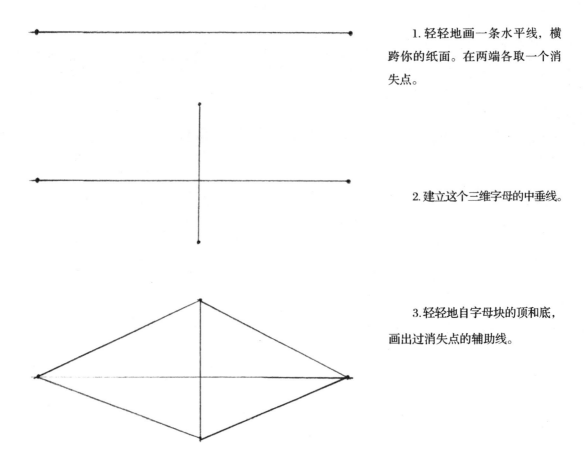

1. 轻轻地画一条水平线，横跨你的纸面。在两端各取一个消失点。

2. 建立这个三维字母的中垂线。

3. 轻轻地自字母块的顶和底，画出过消失点的辅助线。

4. 界定字母的块面。近大远小，这是尺寸法则的一个很好的例子。沿着辅助线来画，你想靠近视线的字母记得画得大一些。

在你将来画三个或三个以上的单词词组时，这点会很重要。

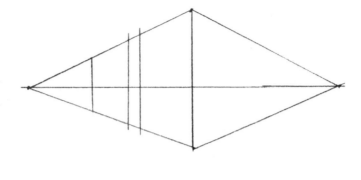

5. 紧扣辅助线，形成字母 H 的前面。记住，所有竖着的线都是垂直的，你可以参照纸张的边和中央线来画垂直线，这在前面的课程里已反复强调过。

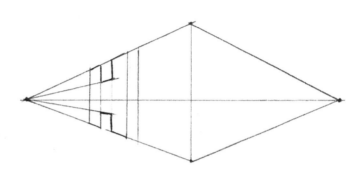

6. 继续形成字母 I。你可以清楚地看到，在创建三维幻觉时，绘画的尺寸法则一直是起着主导作用的。

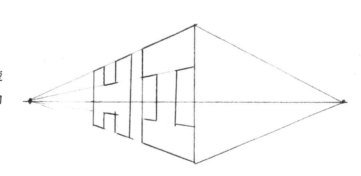

7. 在右端轻轻地画几条厚度辅助线。

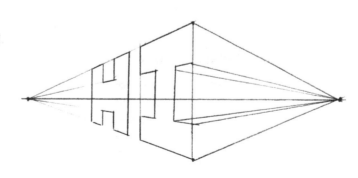

213

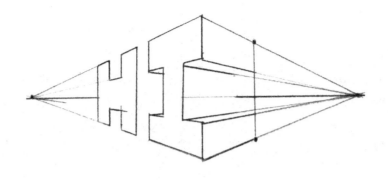

8. 用两个辅助点，得到字母 I 的厚度。

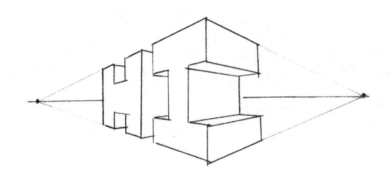

9. 画字身的垂直线，完成字母 I 的厚度。注意要将字母 H 右边两个角落和右边的消失点对齐。

10. 确定光源，在各背光的面上加上阴影。花一点时间擦去多余的辅助线。

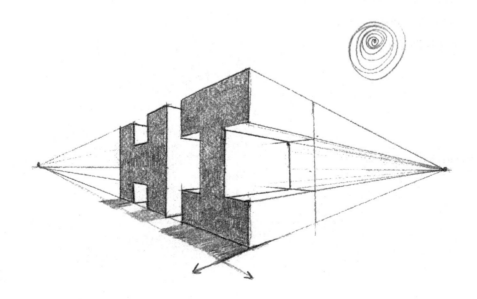

第二十七课：课外作业

我将用以下简单的事实来替代一步一步的文字指导：为画下面的画，你需要知道的每一个原则，你都已经实践过（多次）了。不要让这个最后的高级图形耗尽你的信心。记住，一次只画一条直线，搞得简单一些，定下消失点，画出字母块，界定字母厚度，开开心心地完成这幅图。你可能要花上一两个小时，但那又怎么样呢？只要愿意，一切都无所谓吧。是的，画画本来就是一件快乐的事。

瞧，安娜·尼尔森是怎么用两点透视画"Time to Draw"这些字的。然后再看安娜·尼尔森是怎么写她儿子的名字和"United States of America"的。想想你要画的单词词组吧，用两点透视的方法把它们画出来。

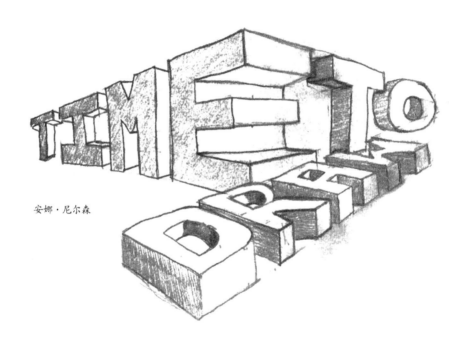

安娜·尼尔森

安娜·尼尔森

安娜·尼尔森

安娜·尼尔森

第二十八课：人脸

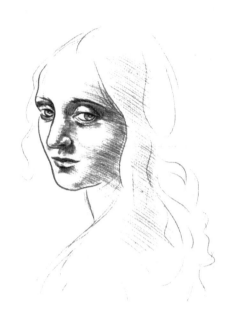

依我所见，列奥那多·达·芬奇、米开朗琪罗和伦勃朗是历史上技巧最高的画家。在500年后的今天，他们极高的绘画天赋仍令人敬慕不已。然而，在成为大师级的艺术家之前，他们也只是一名学生。他们从老师那儿学会了怎么绘画，并年复一年地研究、拷贝和描摹老师们的作品，从而形成了自己的风格。

如我在早些课里已经解释的，通过拷贝、描摹来学习绘画是非常好的一条捷径，三十多年来我一直这样和学生们分享着这一方法。但也因此受到了不少美术教育家的抨击，因为他们认为学习绘画就是要学习观察，还要经历无数的尝试和失败。我很尊敬这种保守的教育方法，这对那些有着极大耐心和毅力的学生很适用。然而，我也遇到过许多学生（他们认为绘画只是一种兴趣爱好），他们因为受到太多挫折而半途放弃。

无论是用干净的夹板来捕捉室外的场景，还是用手指测量远处物体的尺寸，拷贝、描摹都会增加你的信心。我的观点是，为什么要学生坐在模特儿前面坚持写生，而不教他们如何去使用最基本的绘画工具——阴影、投影、尺寸、位置、重叠、轮廓线、压缩和其他重要的绘画法则？为什么学生们不去借助描摹历史上伟大的插画家的作品去学会怎么画脸和手呢？

在这一课里，我将详细解读如何画达·芬奇的"岩间圣母天使"。我希望你可以用铅笔在半透明的描图纸上先拷贝下这幅画，然后再在同一张描图纸上，反复描摹，十遍、十二遍、二十遍，只是先描摹它的结构，而不上明暗阴影。

1. 先用一条 S 曲线，描下圣母天使漂亮的脸、前额、面颊和下巴。

2. 描摹鼻子和鼻孔。她的鼻子尖尖的，好像在鼻孔上隆起一块球状物似的。她的鼻梁弯入眉毛，一直延伸到眼睛上方。注意，这里达·芬奇运用了重叠这一绘画法则。

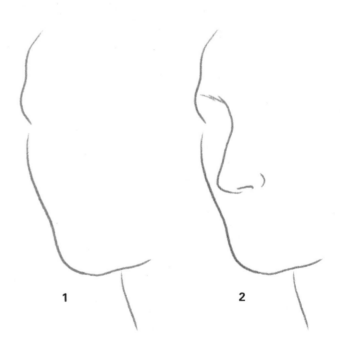

1　　　　2

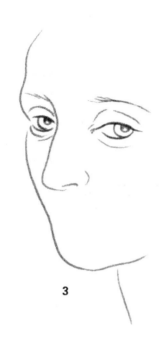

3

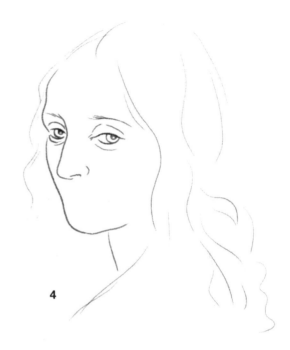

4

3. 使用绘画的尺寸法则，花一点时间描摹她那深情的眼睛。达·芬奇刻意将她较近的眼睛画得大了一些，并重叠了眼睑和瞳孔上面的一小部分，这就营造了一种景深感，非常立体。

4. 如达·芬奇所画的那样，画她的脸庞和前额。并用简单的 S 状曲线画出她前额上的一缕头发。

5. 画她的嘴唇，注意她的上唇有点微微向下沉，而下唇则是由两条有阴影的圆弧组成的。

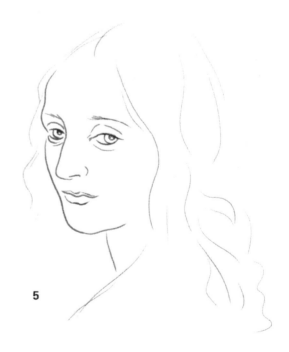

5

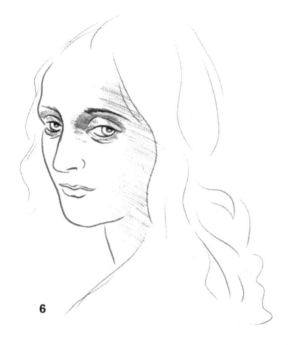

6. 经过这样十来次的描摹后（大概20分钟左右），请换上一张新的描图纸，再描摹她那可爱的脸庞。这次，你得把描图纸从列奥那多的画上移到一张白纸上，我们要为她画阴影了。现在请仔细观察达·芬奇是如何上阴影的。光源在哪里？最暗的三个区域在哪里？最亮的三个区域在哪里？然后轻轻地在最亮的反光区域打上阴影，要慢慢地，一层一层地，从暗部到亮部过渡。

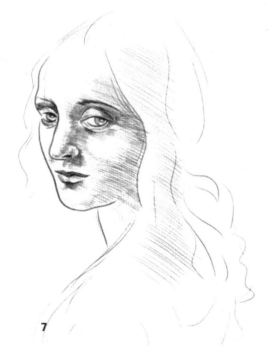

7. 继续画阴影，尽量要使画面柔和、唯美。让我们再来看看列奥那多是怎样用调和阴影来界定前额、眼睛和下巴的曲线的。还记得吗？我们在第一课里，就用了简单的球来画调和阴影。

好好学习和拷贝列奥那多是如何画眼睛、眼睑、瞳孔和泪腺的阴影的，只有大师才能画得出如此优美的阴影。你能想象列奥那多在画和你一样的泪腺吗？他将眼睑重叠在瞳孔上面，这是多么具有创造性的思维过程啊！（你是否感到现在好像在艺术上向达·芬奇靠近，你能用e-mail告诉我达·芬奇成功绘画的秘密吗？）

8. 鼻尖部分的阴影上得比较少，只是用铅笔轻轻地画了几下，这是因为那里受到光的照射，是画面中最亮的部分，也称为高光。请注意达·芬奇是怎样用调和阴影而不是用专门的硬线条来界定鼻孔的。精致地、柔和地画上嘴唇的阴影，特别是在两个圆弧形的下嘴唇部分。界定分离上下嘴唇的线条是用两条 S 形曲线完成的。看，达·芬奇在画人脸的时候是多么注重细微差别啊。我竭力怂恿你多画几幅这样描摹的图，并完成所有的阴影部分。达·芬奇的速写本上布满了他练习的、拷贝的和研究的草图：一张脸、一只手、一只耳朵甚至是几个脚趾。阅读、描摹更多大师的作品，激励自己好好学习。

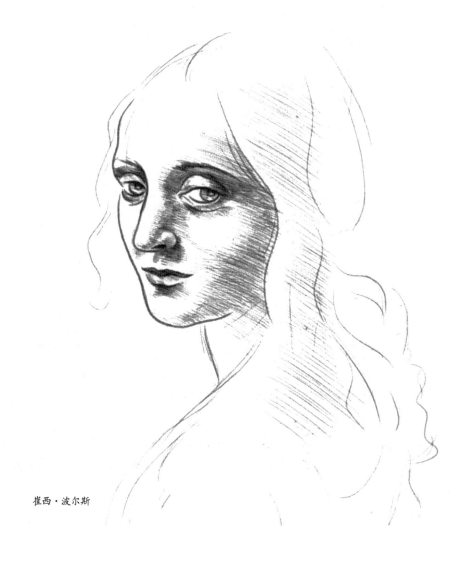

崔西·波尔斯

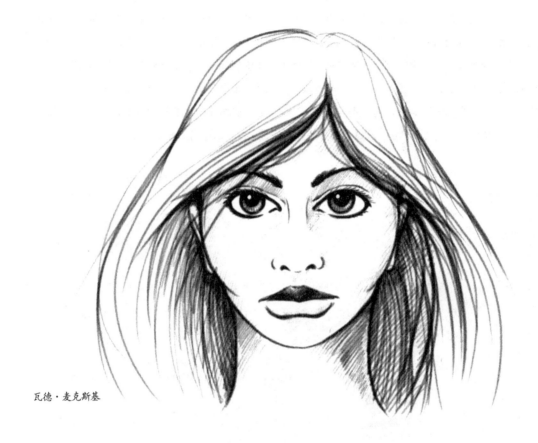

瓦德·麦克斯基

描摹美术大师的作品，是一种树立信心的练习，我希望能鼓励你勇往直前地画下去。

描摹照片的练习也很好玩，不妨一试。找出一张你喜爱的照片，在拷贝机上将其放大（若可能，按下机器的黑白灰度键，黑白照片对拷贝、学习、描摹最有用，因为阴影可以真实地表现出照片上的轮廓）。

这仅仅是简单粗略的一课，不过我还是要说上一句，你要去查看更多的有关如何画人脸的书籍。这里推荐你一本：《脸该怎么画》。

记住你从达·芬奇画中所学到的知识，让我们来学习画一张正面的脸。几个世纪以来，艺术家们为了把图像从现实世界转移到纸上，研究出了人体各个部分的比例关系。我不知道，你是不是能讲出我的卡通风格画和列奥那多杰作的区别呢？

1. 画一个竖着的椭圆形，上部稍大一些，作为画人脸的开始。

2. 过中点画垂直线。画一条居中偏下的水平线，这是定位眼睛的辅助线。

3. 在下面部分的一半处，即眼睛辅助线和下巴底部之间，画一条辅助线，这是定位鼻子的辅助线。

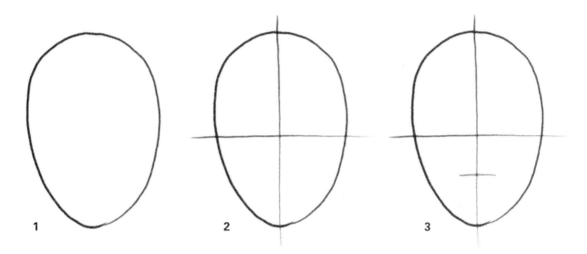

4. 在下面部分的一半处，即在鼻子和下巴底部之间，画一条辅助线，这是定位嘴唇的辅助线。

5. 将眼睛辅助线分成五份。从中间两段出发，着手画人脸的五官。

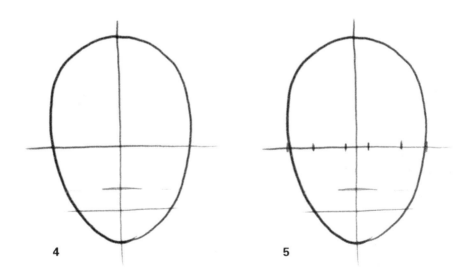

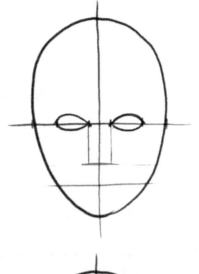

6.画两只像柠檬形状的眼睛，注意泪腺朝里面。画鼻子，从眼角出发向下画两条垂线，和定位鼻子的辅助线构成一个长方形。人的眼睛很丰富，会有不同的形状和尺寸，我们将在下一课来探讨。

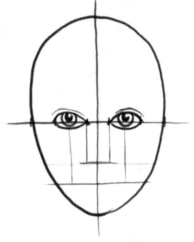

7.画出眼睑和瞳孔的细节。从瞳孔的中心出发向下画垂直线，定位嘴唇的宽度。

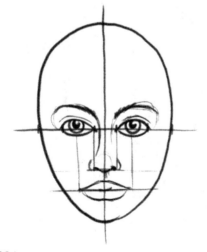

8.画嘴唇，可以借用之前描摹达·芬奇画的方法来画。画鼻子和眉毛上的阴影。

224

9. 你知道头的平均重量有七公斤之多吗？这相当于一只保龄球的重量呢。当你画头颈时，要记住这一点，头颈必须要能承受住这个重量。这不是冰棒上的那根棒，而是一个粗的圆柱体。头颈起于鼻子的辅助线，在喉部变细，在接近肩部处又变粗起来。发际线要画在眼睛和头顶之间的地方。通常学生们会犯的一个错误就是把发际线画得太高，所以，你得用辅助线来确定其准备的位置。现在，用眼睛和鼻子的辅助线画耳朵。用飘动的 S 曲线画头发。留心头发的整体形状。

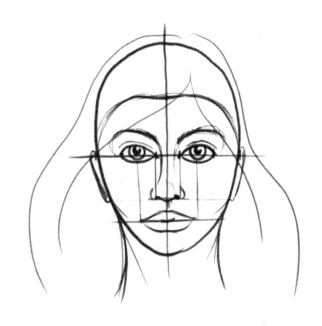

10.画前额、太阳穴、颌骨和头颈。像达·芬奇画的那样，一绺一绺地画头发。好好享受在面部上画调和阴影的过程。记住，上阴影要从最暗的区域向最亮的区域慢慢过渡（想一想你自己的脸最先晒黑的是哪个部位，那就是现在最亮的部位）。人脸最亮的部分分别为：前额的中央、鼻尖、面颊的上部和下巴。在绘画时，要特别注意这些反光的、几乎是白的区域。在远离光源的地方，渐渐加深阴影。画这幅画时，光源在面部的前上方。

太好了！你已经学会了列奥那多·达·芬奇那天才的铅笔线条，你也学到了人脸的数学格子结构，恭喜你！

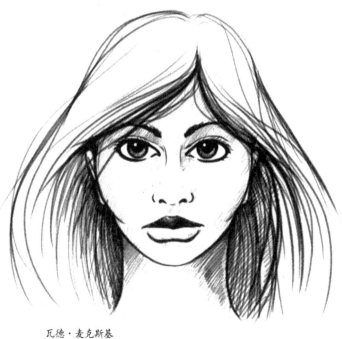

瓦德·麦克斯基

学生作品

　　请看下面米切尔在人脸课上画的图。她用自己的风格诠释了这一课，她画得太好了。与我的动漫画风格相比，她的画颇有现实主义风格。真了不起，米切尔！

米切尔·伯罗斯

第二十九课：富有灵感的眼睛

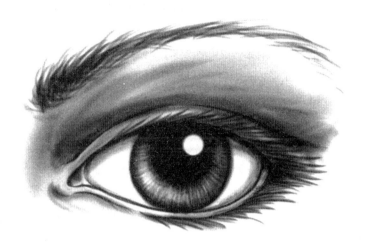

眼睛，无疑是我画人、生灵、动物、外国人，甚至是机器人中最喜欢的对象，就像大家看到的，我在国家公共电视系列片上所教的那样。眼睛是灵魂的窗口，那么，怎样来捕捉它呢？

想要画好眼睛，就要仔细观察。请你一手拿着镜子对着自己，一手在纸上将其画下来。我要求你在这一课里，能近距离地、安静地观察自己的眼睛。几年前，我和学生们参观了梦工场，那时他们正在制作《怪物史瑞克》。在他们的动画工作室里，有许多计算机、监视器，还有令人感兴趣的在他们绘画桌边的镜子。当制造者在画史瑞克时，我看到他们一边看着镜子里自己皱眉的样子，一边画着史瑞克的脸。我还看到他们把手撑在不同的地方，同时画着史瑞克的手。看到世界级的美术家们将史瑞克带到了生活中，我激动不已。现在，我们就将在生活中所见到的眼睛，也画到速写本上来吧。

1. 在你的座位前放一面镜子，并坐下观察镜中的自己。再多看一些时间……你是何等华丽的奇迹呀！看这个画面，看眼睛、嘴唇、鼻子、耳朵、头发，这些都是如此适合绘画的素材啊。在第二十八课里，你描摹过达·芬奇的画。现在，请你画这个星球上最完美的眼睛——你自己的眼睛！在这一课里，我们将画一只形状非常像柠檬的眼睛。为什么这么说呢？因为你会发现泪腺部分的形状和柠檬一头突起的果体十分相似。当你画眼睛画得多了（毫无疑义，你将会画上几百只眼睛作为练习），你会发现每一只眼睛都不一样，这才造就了千差万别的我们啊。在这一课，我将用简单的柠檬形状来教你画眼睛。

2. 朝镜子里看。凑近看眼睛的左上眼睑是如何随着眼睛的轮廓线而增大的，并从泪腺处开始画上眼睑。

3. 画出完美的圆形虹膜，注意虹膜上面的一小部分被塞进上眼睑里去了。是的，我们正在应用绘画的重叠法则呢。记住，虹膜是完美的圆形，而不是椭圆状的。凑近看镜子里的眼睛，是不是有一条沿着眼睑下部走的、有厚度的边呢？没想到吧，像这样的小细节也会被你发现和描绘出来。这些细节真的会使你的作品富有生气，让人眼前一亮。没有这些，画面就不逼真了。

4. 再看镜子，凑近看虹膜中央的瞳孔。注意其完美的圆形，注意在黑圈里的反光部分。在瞳孔中央的地方画完美的圆形瞳孔。轻轻圈出一个小圆，代表反光。

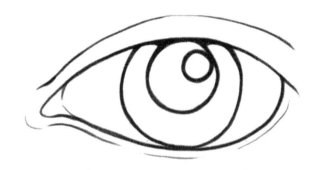

5. 看镜子，再凑近看瞳孔。看瞳孔的深黑色部分和反光部分。画出带有光反射的深黑色瞳孔。

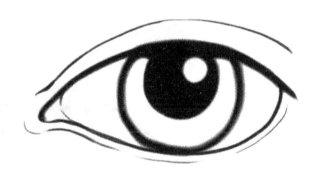

6. 看镜子，凑近看瞳孔周围的虹膜区域。再看一次。有没有发现虹膜里有着光、颜色、水分，它的模样令人畏惧，细致入微。当你画虹膜的时候，可以用铅笔笔触从深色的瞳孔射出，这些长短不一的线条很适合来表现虹膜。你也可以用彩色笔进行描绘，那是我推荐给你的新的探索课（用彩色铅笔画虹膜会是一个超凡的体验）。

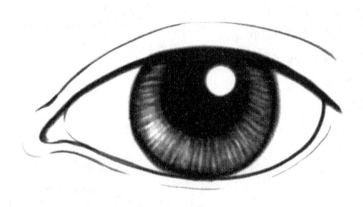

7. 画美丽的眉毛。从鼻梁开始，画一根根的毛发，直至整个眉头。建议用流畅的单根线条来画毛发，离鼻子较远的地方，记得要改变毛发的角度——趋向水平位置。接着沿着眼睑内部的边缘画阴影。

8.看镜子，凑近看你的眼睫毛。注意眼睫毛不是一根一根的，而是一小把两根或三根，成一簇一簇的。我们要仔细研究这一把一把的眼睫毛是怎样从上眼睑厚度边缘处长出的。还要注意，眼睫毛的曲线是如何顺着眼睛轮廓线而离开眼睑的。画几组三根一簇的眼睫毛，注意它们的位置，一定要在眼睑最近的边缘处，并留意曲线的方向。小心不要画得太多了，也不要画得太直了。

下一步就是为眼睛画上阴影，这也是本课的收官之笔！你画的眼睛就要"蹦"出画面了。这里向你介绍一下画眼睛阴影的五大区域。第一个区域是眼睑顶部的下面；第二个区域是沿着眼睑的底，厚度线的上方，即靠近眼球的地方；第三个区域是眼睑顶部小褶皱的地方，即一条分开眼睑和眼窝的细带；第四个区域是眼窝的底部，靠近鼻子和泪腺的中部。开始上阴影的时候要画得淡一点，然后再一点点地加深（如果一开始就画得很深，会给人一种歌德式黑眼妆的感觉，当然如果你想画烟熏妆的话就另当别论了）。所有的阴影都要加以调和，使其自然生动。

如列奥那多·达·芬奇不用重笔粗线，用调和阴影来界定蒙娜丽莎的眼睛一样，我也希望你可以用调和阴影的方法来柔和界定所画的三维眼睛。最后记得在第五个区域——眼窝和眼睑的各个角落，加深及调和阴影。

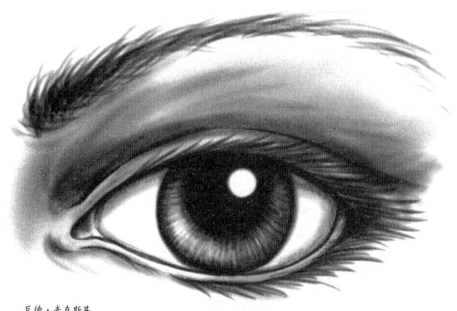

瓦德·麦克斯基

第二十九课：课外作业

我爱画眼睛。眼睛是画人、动物或生灵的一个最重要元素。记得在你的速写本上多画几次眼睛，不仅是对着镜子的自画像，还可以去网上搜索各种样式的眼睛来进行描画。尽情享受其中的乐趣吧。

学生作品

看看我的学生们在上完这节课后的习作，很了不起吧！

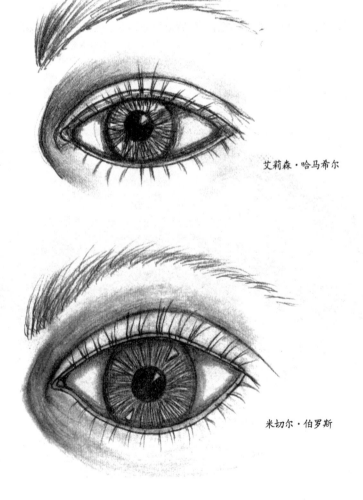

艾莉森·哈马希尔

米切尔·伯罗斯

第三十课：富有创造力的手

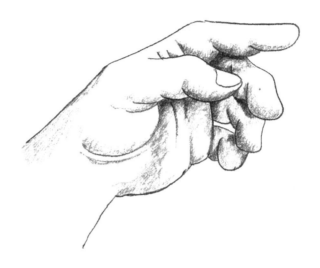

手，是最传神的！在这一课中，我们将再一次用到绘画的九大基本法则。

1. **压缩**：现在请把你的手如下图举起来，因为它是举起的，所以从你的视角来看它是有角度的、立体的。

2. **位置**：在画面中，大拇指在食指的下方，从而会产生大拇指离视线较近的感觉。同时食指翘得较高，从透视角度而言，它就显得较远。

3. **尺寸**：相对于其他手指而言，大拇指要画得粗而大，这也对应了近大远小的视觉法则。

4. **重叠**：每个手指都重叠于其他手指，从而在画面中产生了景深感。

5. **阴影**：所有背光的手指都从暗到亮地上了调和阴影。调和阴影会产生视觉上的景深感。

6. **投影**：在手指之间的深色投影隔开和界定了各手指之间的位置关系。

7. **轮廓线**：手指和手掌上的皱纹团团裹住了球状的手。可见所画的这些轮廓线给这幅画界定了容积、形状和深度。

8. **水平线**：显而易见，这只手在视平线之下，即你的视线是向下的，所以它是从上向下画的。

9. **密度**：为进一步产生景深感，你可以在同一画面上画出更多的手。但记得要把远处的手画得淡一点、细节少一点，从而产生有距离的视觉错觉。

现在开始画富有创造力的手吧。

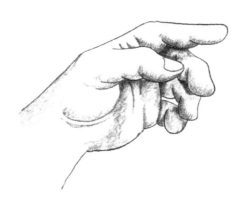

1. 看一看左面的画。举起你的手，保持同样的位置。看你的手，注意手掌的形状其实就是一个开放的压缩正方形。画这个压缩正方形。

2. 观察你保持着同一位置的左手，注意手臂到手腕是怎样渐渐变细的。画这个渐渐变细的手腕，用尺寸营造景深感。

3. 继续观察，看大拇指是如何从手腕处弯成不同的两节的。画下这两节，注意其每一节的弯曲度。

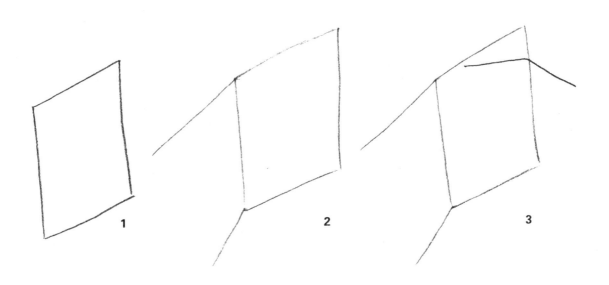

4. 观察左手的形态，看大拇指是如何由圆的尽端和里面皱的轮廓线组合而成的。画出圆的尽端和皱的轮廓线。

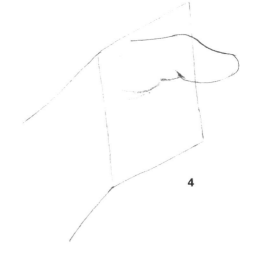

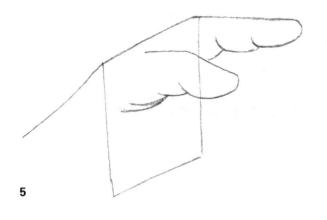

5

5. 将你的左手一直保持这个姿势，是否觉得有些累？你可以用手机或相机拍一张相片，然后根据照片进行绘画。然而，自然界中的光线和阴影会更生动，写生的效果肯定要好于从照片上的描摹。再观察左手，注意食指和手掌形成的角度。注意食指的三节是如何被重叠的皱的轮廓线所界定的。用重叠的曲线段画出食指的结构。

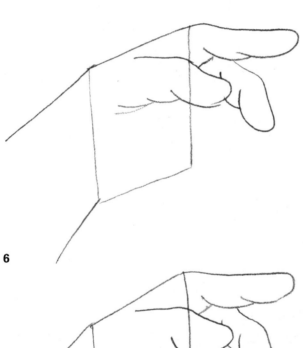

6

6. 看中指是如何以两个明显不同的角度弯下的，并观察这几段是如何被重叠的皱的轮廓线所界定的。我希望，这能把我们带回到第十五课里的轮廓线的练习，还记得吗？当时我们是用表面曲线的方向来界定管子方向的。而在这里我们做的其实是同样的事情，因为手指基本上就是小的、用弯曲的轮廓线界定的 3D 管子。

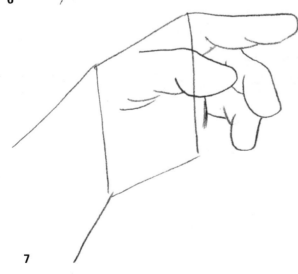

7

7. 看无名指是如何被塞在其他手指后面的。注意，这些手指离开我们的视线越远就越小。画无名指，把它塞在其他的手指后面，并用重叠的皱纹线界定其结构和手掌的关系。

8. 画小手指。重叠、变细、分节、皱的轮廓线界定了小手指的各个关节和结构。

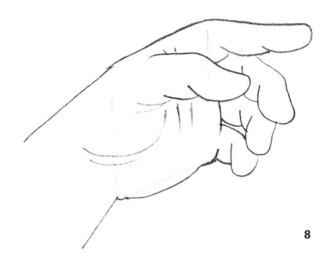

8

9. 到了这一步，请再次凑近仔细观察左手。这次不仅要观察其结构，还要观察整只手的明暗情况，要整体地观察，不要一个手指一个手指地局部观察。

在整体观察后，再将其细化，注意手指与手指间的角落阴影，分析它们是如何实实在在地界定了各手指的结构的。继续观察手掌上的皱纹是如何包住整只手，给手以形状和容积的。现在，根据这些观察，应用九大基本法则，完成关于手的速写。

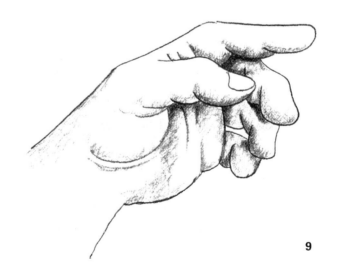

9

第三十课：课外作业

　　在你的速写本上，练习画三只不同位置的手。为了激励你，看一下我的学生画的关于手的速写吧。这将为我们30课的旅程画上一个完美的句号。你富有创造力的手！你的手，你的创造力，你的速写本……好好享受并努力在这个三维绘画的世界里去探索吧！

学生作品

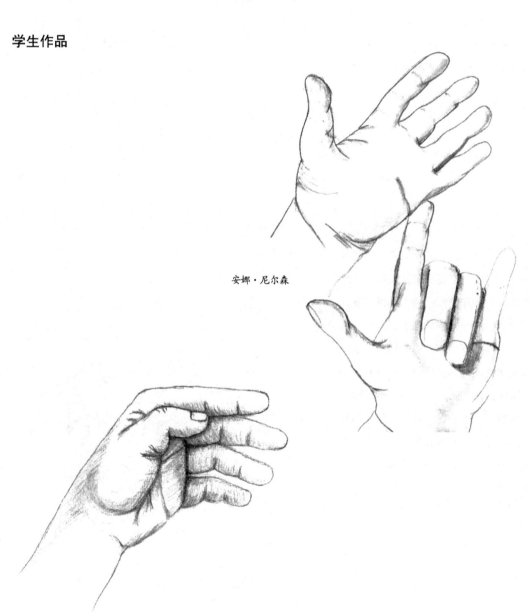

安娜·尼尔森

后记

我要感谢你在这30课的课程中和我一起分享了美好的时光。

你已经取得了很大的成绩！我花三年的时间写了这本书，这对我来说是一项浩大的、具有创造性的工作。有时候真有点惊心动魄，但是，如我的好友迈克耐尔·威廉松所说："这就是艺术呀！"

我相信，你和我一样，已经发现了这段历程是有回报的。请你花一点时间，给我一份邮件（www.markkistler.com），让我知道你对这本书的想法和感受。并请你把最喜欢的画扫描后，发邮件给我。我期待着观赏你创造性的作品！

这还只是创造性发现和视觉表达旅途的开始，这个旅途很可能是你感到有趣味并要一辈子来充实和完善自己的过程。我感到非常荣幸，你选择了跟我一起点燃绘画的激情。记得坚持每天都画一画，画上二三十分钟，以此不断滋润你的身心、心智和灵魂。

梦想吧！绘画吧！好好干吧！

马克·凯斯特勒

德克萨斯，休斯顿

请在接下去的页面上进行更多的练习。

课程: _____ 日期: _____

课程: _____ 日期: _____

课程: _____ 日期: _____

邀请您一起阅读"西班牙绘画基础经典教程"系列图书

清晰的步骤详解+专业团队的悉心创作=你有101个买下它的理由。

想要学会绘画，就要使用正确的方法。本书中的101个创作技法都是由标了序号的步骤图所组成，同时还附上了详细说明，告知读者此处你所需要的材料和绘画容易程度。每成功完成一个练习，就等于掌握了一种全新的绘画技法。在这101个可供选择的练习中，无论你是初学者还是专业人士，都能找到合适的实例，并通过不断练习提升自己的绘画创作技巧。本书将带领你向枯燥的绘画理论说再见，用案例教会你绘画创作的101个技法。

邀请您一起阅读更多引进版图书

伦敦圣马丁艺术学校校长，英国"素描与绘画"电视节目撰稿人、主持人，英国社会艺术教育部部长，国家学术大奖委员会委员伊恩·辛普森倾情奉献。

本书的三大特色：1.基础教程，11节以课题作业为基础的课程，教你如何掌握基本的绘画技巧。2.主题和风格，12节探索绘画主要技法的课程，每一课都以一位传统艺术大师或现代艺术大师的代表作品为主体。3.媒介和技法，循序渐进地展示各种不同媒介的主要绘画技法。

本书面向任何一个想要拿起画笔的人！让你在一个个练习中寻找创意灵感、树立手绘信心。

揭秘毕加索、蒙德里安、康定斯基、凡·高、大卫·霍克尼……的绘画技巧，从艺术大师们的创作灵感中找寻自己的绘画风格，树立手绘信心！

本书的几大特色：1.适合任何读者。2.看到就能画出来。3.抛开媒材框架，尽情自由发挥。4.突破传统技法，激发无限可能。

●跟着书中提供的方式，配合简单的材料，你就能轻松画出你想要的感觉，动物、风景、人脸什么都能画！

●学习艺术大师的思维方式，无论是达·芬奇、毕加索或是米罗、莫迪里阿尼，只要跟着画，你也能创造出大师式的作品，真是超有成就感！

●52个创意实验包含有美术专业中最重要以及最潮最辣的技法，轮廓素描、盲画、动态速写、信手乱画、边听边涂鸦、换手素描等，让你成为无所畏惧的高手，无论你先前是零基础还是学院派！